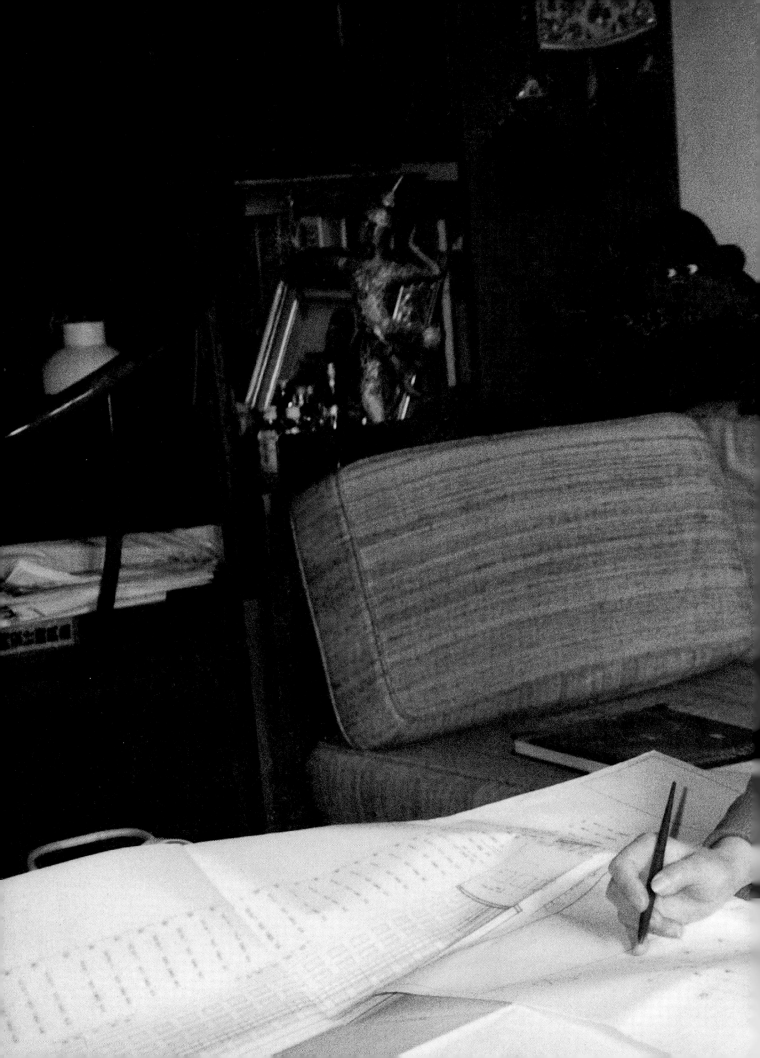

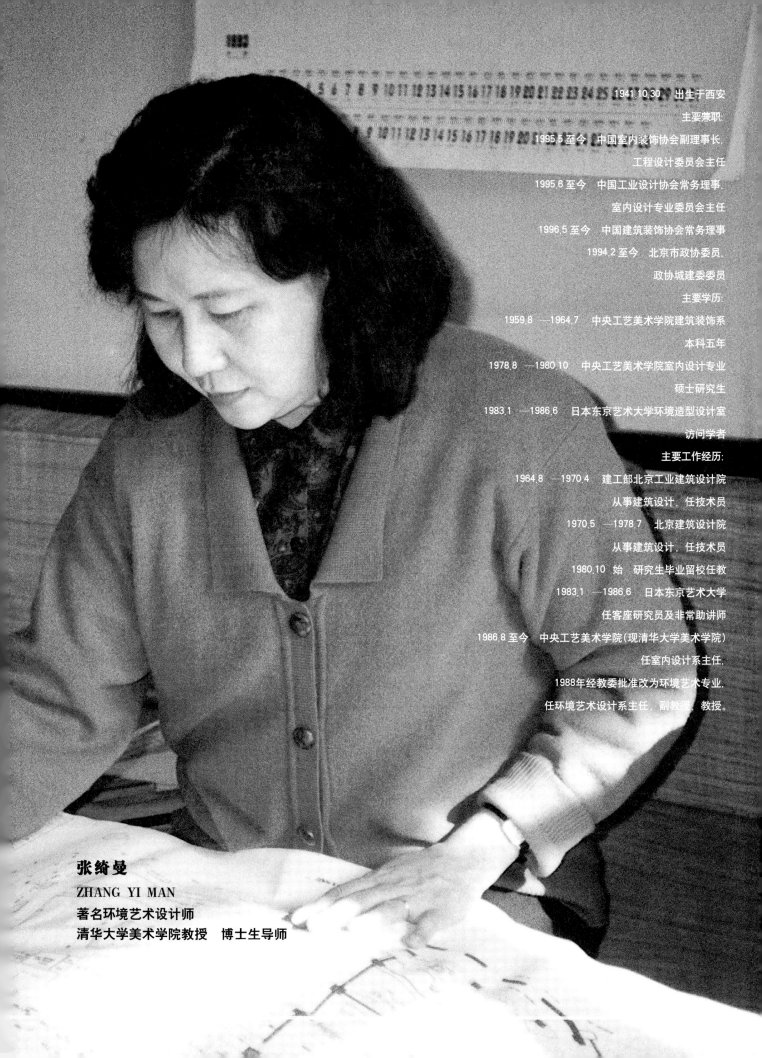

1941.10.30　出生于西安

主要兼职：

1995.5 至今　中国室内装饰协会副理事长，

工程设计委员会主任

1995.6 至今　中国工业设计协会常务理事，

室内设计专业委员会主任

1996.5 至今　中国建筑装饰协会常务理事

1994.2 至今　北京市政协委员，

政协城建委委员

主要学历：

1959.8 ——1964.7　中央工艺美术学院建筑装饰系

本科五年

1978.8 ——1980.10　中央工艺美术学院室内设计专业

硕士研究生

1983.1 ——1986.6　日本东京艺术大学环境造型设计室

访问学者

主要工作经历：

1964.8 ——1970.4　建工部北京工业建筑设计院

从事建筑设计，任技术员

1970.5 ——1978.7　北京建筑设计院

从事建筑设计，任技术员

1980.10　始　研究生毕业留校任教

1983.1 ——1986.6　日本东京艺术大学

任客座研究员及非常助讲师

1986.8 至今　中央工艺美术学院(现清华大学美术学院)

任室内设计系主任，

1988年经教委批准改为环境艺术专业，

任环境艺术设计系主任，副教授，教授。

张绮曼
ZHANG YI MAN
著名环境艺术设计师
清华大学美术学院教授　博士生导师

人 诗意地栖居
Man: Who Stays In Peotic Quality

绿色设计 创新设计

共生和谐的 艺术设计
Harmonious Design Art

人 诗意地栖居
Man: Who Stays In Peotic Quality

绿色设计 创新设计
Green Design, Creative Design

张绮曼环境艺术设计
Zhang Yiman's Environment Art Design

编／陈六汀

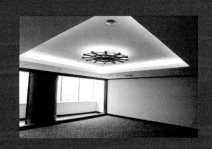

中国当代著名设计师学术丛书
Chinese Contemporary Famous Designer Series

主编／杭　间　张晓凌

吉林美术出版社

张 绮 曼 环 境 艺 术 设 计

中国当代著名设计师学术丛书

主编／杭　间／清华大学美术学院设计系主任／博士

张晓凌／中国艺术研究院研究员／博士

总序

21世纪是艺术设计的时代——这句话的预言和占卜性质越来越为它的现实性所取代。的确，艺术设计正日益成为我们生活不可分割的一部分。环境艺术、服装、书籍、广告乃至各类工业产品无不诞生在设计理性的温床上。可以说，不经过设计理性洗礼的社会不能称之为现代社会。艺术设计的核心是理性，但其本质却是人性，目的是为了让人类在大地上"诗意地栖居"。从这个意义上讲，艺术设计师的创造性劳动远远超越了其职业的范畴，它不仅是我们日常生活方式的决策者之一，而且，在某种程度上，它甚至影响了我们的思维、想象力、生活情趣以及价值观。这就是我们以设计师为主体来编撰这套丛书的理由。

中国之所以能产生自己的著名设计师，和几代设计家的努力奋斗，以及由此形成的优良传统是分不开的。建国初期，由一些成就卓越的美术家和工艺美术家组成了中国第一代设计师队伍。正是由于他们在设计创作上筚路蓝缕、辛勤工作，才奠定了中国艺术设计的基础。其后，他们培养出的学生和留学回国的设计家合流为中国设计队伍的主力。在这个阶段，艺术设计已成为艺术教育的主要学科，同时，它还积极参与了国家的经济建设和意识形态生活。改革开放后，第三代设计师登上设计舞台。他们或从欧美日留学归来，带回先进的设计理念和技术；或毕业于国内高等院校，对本土文化经验和设计价值观有着独到的认识，而市场经济的空前繁荣则给他们提供了广阔的设计空间和机遇。由此，艺术设计的一系列的特征应运而生：和国际接轨的工作室体制，丰富的信息和图像资源积累，全新的设计思想与价值观，多元化的风格与个性，多样化、多层次的表现手法与技巧，以及令人赞叹的高工艺和高技术。这一代设计家真是生逢其时。经过十几年积累，他们中的佼佼者已脱颖而出，成为有影响力的设计家。本套丛书旨在展示他们近年来的著名作品及卓越成果，并以此为基点进一步检视中国艺术设计的整体成就，估量艺术设计在当前经济和精神生活中的位置与价值。

本套丛书对设计家的选编标准很简单，即，入选者均是国内一流的设计家。何谓一流？在我们看来，它首先指设计家所具有的一流学术水准——性格鲜明的设计风格，机杼独出的艺术设计理念，以及作品中表现出来的浓厚的人文含义等等；其次，它还指设计家作品对经济生活所产生的重要作用。在市场社会主义时代，真正成功的艺术设计作品不可诞生在市场之外；第三，一流的含义也同时包括设计家在社会和业内的影响力。入选的设计家都是不同的设计领域的学术带头人，他们的学术水准基本反映出他们所在专业的最高学术水准，因而影响巨大。

本套丛书另一个重要价值是文献性。丛书翔实记录了每一个设计家的奋斗足迹，从艺术设计观念到作品的风格追求，从作品的构思到作品的最终成型，从设计创作体会到设计现状的价值判断，从设计语言到工艺、技术的把握，均娓娓道来，舒卷自然。人们可以在其中领略设计家的内心世界和设计智慧。丛书以此为当代和后世留下了一部值得信赖的艺术设计文本。

在新的世纪，中国设计家们将面临新的挑战。如何在吸收西方现代优秀设计成果，继承和发扬中国的设计传统，有效地调动和利用本土文化资源的基础上，创建出中国当代设计话语体系，将是设计家们需要解决的课题。我们坚信，经过设计家们的奋斗，中国的艺术设计体系将会自立于世界设计艺术之林。

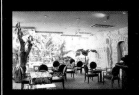

共生和谐 的艺术设计之路
——张绮曼学术思想及艺术设计

陈六汀 清华大学美术学院环境艺术系博士研究生

黑川纪章在《从机器原理时代到生命原理时代》一文中指出，人文主义在中世纪时期起过重要作用，当时它将人类从神的时代中解放出来。但在机器时代，人类使自己陷入这样的妄想之中：由于机器的使用，人类已经担当起了神的角色，能够统治整个世界，整个宇宙。今天，人文主义已经变得与人类至尊以及理性中心主义一样，机器原理时代的这种人类至尊在生命原理时代是反生产力的，因为生命原理时代重视环境和生态。黑川纪章先生对于20世纪与21世纪的不同时代特征的明确划分，道出了21世纪强烈的生命和生态整体属性。一切人类文明的享受者也是人类文明的继承者与创造者，人类及人类文化与人类赖以生存的自然环境的伦理关系都已备受人们关注。文化反思也并不是什么新鲜的话题，每个有社会责任感的人都在寻求各自不同的理想途径以满足社会的整体诉求。张绮曼在她这么多年的环境艺术设计及教学体系里也同样在努力探索并走出了她独有的符合生命原理时代设计原则的绿色之路。

1987年从日本留学归国刚刚担任中央工艺美术学院室内设计系主任的张绮曼，将设计教育的改革放在首位，率先在国内室内设计领域引入大环境概念，经国家教育部批准成立中国艺术院校首个环境艺术设计系，它的成立预示着国内该领域将有一个全面的变革，大环境意识开始普及并逐步深入到设计界的不同层面。虽然在当时，人们普遍对环境艺术概念与它的观照对象存在诸多疑问，但对环境艺术关注的热情在建筑界、室内设计界、工业设计界，以及美术界甚至文学界都日渐升温，以至于全国几十所院校相继成立了环境艺术设计系(其中包括许多工科类院校)，可以说真正显露出张绮曼在艺术设计中的苦苦追求。数十年的求学与教学、研究与开发使张绮曼成为既重理念又重实践，并行发展的著名环境艺术教育家和设计师。她主编的《环境艺术设计与理论》一书对环境艺术设计的观照对象进行了详细的论述；她与郑曙旸共同主编的大型工具书《室内设计资料集》在国内外影响十分广泛并多次获奖，《室内设计经典集》以及与潘吾华共同主编的《室内陈设艺术》等大型工具书都在环境艺术设计领域产生了重要影响。在她看来，只有谋求共生与和谐的设计哲学为基础，人类的生存环境才可能得以良性的发展。

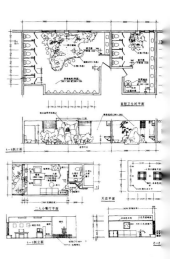

可持续发展理念是张绮曼环境艺术设计及思想的一个主要部分，对工业文明也即是20世纪以机器原理时代所形成的欧洲精神时代所进行的反思，面对当前工业社会与知识经济为主体的信息时代的许多问题，张绮曼有着她自己的思考：

■ **寻求艺术设计中的文化本土性。**张绮曼在研究一般意义上的现代设计的同

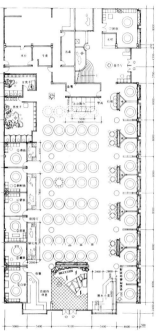

时，也在寻求中华民族几千年建筑文化中值得保留和继承的精髓。她的《地域·风土和住宅空间》一文，对我国不同地域的住房空间及环境进行考察并作归类和论证，从地理学、民俗学、形态学和美学等几方面都进行了详尽论述：她提到古代中国人在大自然中选择住所时有"相其阴阳，观其流泉"之说，就是在选宅地时注意选择有太阳、流水以及空气流动之处所，即民间风水学说的"山水聚会，茫风得水"之处。另外，中国古代著名思想家孔子也提过"里仁为美"的理论，"里"即居住区，"仁"是指人与人之间的感情、情意，在这里反映邻里、街坊之间的友爱。也就是说，有着人与人之间友爱的居住区则是世上最为美好的居住区了。他的以"仁"为中心的居住思想对当今住房建设和生活区域形成仍有极好的参考价值。安徽徽州民居四周高墙围起的内部空间在其中轴线上布置的半开放的堂屋，并以堂屋和天井为中心形成封闭生活空间，从小小的天井采光、通风，很像是"坐井观天"的感受。在考察这种民居时，张绮曼认为它有着原始人类"穴居"的遗风；如在分析徽商"发财"思想在建筑造型和室内选料等方面的反映，她讲道："为了防盗与聚财，外墙很少开高，采光、通风全靠天井，设天井也图"财不外流"的吉利。晴时太阳光自天井泻入堂前，称为"洒金"，雨时雨水落入，称为"流银"，四面屋顶均向天井倾斜，四面雨水流入堂前时又称为"四水归堂"。中国人认为"水"就是"财"，按照"肥水不流外人田"的风俗，有"四面财源滚滚流入"之意。另外她对徽州民居的家具、木窗花格、匾额、民间传说为题材的梁架木雕，以及砖雕、石雕和吉祥图案都有很深的研究。

在对西部地区黄土高原的生土类建筑尤其是窑洞建筑考察中，张绮曼总结了其突出的特性，也提出了不足。她指出："中国窑洞住宅因其突出的特性不断地吸引着众多外国学者前来考察，有结论说窑洞居民普遍长寿，原因很多，如洞内温度约在10℃——29℃之间，湿度为30%——75%，这样的温湿条件最适合人类居住，因为免受外界噪音干扰，以及厚土对大气中放射物质对人体损害的隔离，许多疾病都较其他地区少，窑洞民居的开凿基本上不破坏地层原貌，它随地形而建造，既省资源，又省能源；她还对西南地区的民居，如少数民族居住环境作了深入考察，对"构木为巢、编竹为壁"的傣族"竹楼"的形成原因、使用功能的合理化，与周边环境的有机协调性都做了一一分析；对华北地区、东北地区的四合院为主要特征的民居以及它们的室内外装饰语言都有着独特的认识。

在张绮曼的设计作品中，我们可以领略到她对于本土文化的象征性语言的表达魅力。在珠海"宝胜园"酒家中，有着一系列的以民族居住形式语言提炼的餐厅，如彝族餐厅、蒙古族餐厅、藏族餐厅等，不仅运用了各民族建筑的特有语汇，同时还将各民族的服饰图案、色彩加以了充分吸

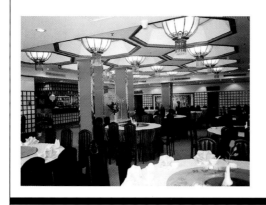

收与抽象化,强烈地渲染出既具有现代意识又具有民族本土文化特色的空间氛围;她所设计的以"蝶"为主题的家具及陈设,也可以从中深深感受到西南少数民族服饰图案的浓烈气息。

■ **"绿色设计"情怀。** 共生和谐最显著的一个色彩特征就是对"绿色"的向往。从诺亚方舟放飞的鸽子衔回来的第一枝橄榄枝叶开始,生命的意义几乎就和绿色联系到了一起。张绮曼的《绿色室内设计》一文,阐述了她情感和理智有机统一的生态设计倾向。前面提到黑川纪章划分的机器原理时代与生命原理时代,其文都在讲求一个寻求人类生命及文化的良性发展途径。城市化进程中的初期城市化阶段、城市发展的"郊区化"阶段、"塑城市化"阶段以及"再城市化"阶段,其实均是自然资源、能源与人类聚合关系的不同层次组合,城市化的必然结果是使人类逐步远离自然,虚妄的"自然之主"的意识驱使人类把城市化进程独立于生态系统和自然环境之外去加以考虑、规划和设计。城市居民因远离大自然产生的心理压迫感和精神桎梏感,使他们对日渐恶化的"城市病"越发感到沮丧,城市热岛效应、空气污染、光污染、噪音污染、水环境污染,迫使人们不断地降低生存品质而适应城市的独特的高度人工化的生态系统,人们不断被驯化,也不断地异化。于是早在1898年,英国的霍华德就提出建立"明日的花园城市",主张将大城市外围建立起宽阔的绿带,使之与大城市融合为一。1935年在美国马里兰规划建设的小城市格林贝尔特(GreenDelt),就是绿带的意思,并罩上了"花园城市"的色彩,后来出现的"城市森林"学派,包括钱学森提出的中国山水田园城市的发展道路等都是加强城市的纯自然化,以补偿人们对绿色世界的渴望与憧憬。

张绮曼在她的《绿色室内设计》文章中,提出了"绿色设计"的概念,并实质性地总结了绿色设计的具体手法:如将室内外空间一体化,创造出开敞与流动空间,让更多的自然景观、阳光和新鲜空气进入室内;在城市住房、商业服务的内部空间追求田园意味气氛,运用有生命的造型艺术包括中国咫尺千里,移天缩地的传统盆景艺术等;用全景的绘画手段来营造室内的室外化艺术氛围;使用可再生性自然材料,让使用者从材料的色泽,肌理和特殊的气味等方面充分体验怀乡之情;运用生态学规律建设利用自然能源,废弃材料的再生利用,包括将传统的如"黄土窑洞"等生土建筑的设计原理加以研究和重新使用等,可以从中看出她对绿色设计的追求是何等用心良苦。在她1992年设计的珠海金怡酒店大堂中,那几棵金属棕榈树,植根于鹅卵石铺成的枯沙地里所呈现出的勃勃生气,到她为金太阳大厦大堂所设计的一棵充满沧桑历史感的金树,以及她的家具设计——"林",还有许多环境设计作品中都有有力的例证。

■ **在传统中创新。** 张绮曼的艺术设计和思想中的另一个侧面就是对传统的充分继承

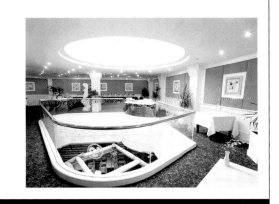

和在传统中创新。她认为传统其实都是不同时代的不同层面创新的积累所形成的，今天就是明天的传统，人类文化是不断发展的。创新也是传统，历史上每个时期都有新的工艺用于建筑和室内，国外现代设计也善于将新的科技用于现代环境设计，传统也是在世代相传中不断有新的观念注入新的生命。张绮曼早年参与的人民大会堂会见厅的室内环境设计，北京饭店设计、毛主席纪念堂的建筑外立面设计及建筑细部，外环境设计以及北京民族文化宫大小舞厅的改建设计中都对中国传统建筑中的设计语言有着优秀的把握和运用，其至对中国传统图案的运用也十分娴熟，游刃有余。她讲道：学习研究传统不应仅仅以皇宫为学习对象，传统样式也不仅以皇宫作为参照，民间的民居也留下了许多因地制宜、纯朴素雅，有着强烈地域风土特点的传统作法，都值得挖掘学习和借鉴。贝聿明的香山饭店设计吸取中国江南园林建筑的处理手法，把建筑空间、室内空间与自然融为一体，典雅朴素。它不取宫廷气派，而要中国传统诗情画意。她还谈到：在中国现代化的进程中，人们的生活方式已经改变，新的环境建设项目要以解决现代功能要求为主，若用古代形式去套则很难成功。如中国传统建筑的平面设计大多平面铺开，然而，现代城市建设中不少项目是高层建筑，向上发展，就不可能按传统作法平面铺开。所以不要仅从表面形式去继承传统，套用传统样式，而要认识到传统不是一种固定样式，是一种精神，包括各民族精神的不同传统样式。

在张绮曼的北京市政府外事接待大厅、天津天信大厦、新加坡中国银行营业大厅、中国工商银行山东银工大厦大堂、珠海金太阳大厦大堂等众多室内外环境艺术设计项目中，几乎都可以看到运用现代设计手段所创造出的具有特定历史传统文脉的空间氛围，充分体现了她既是传统的又是现代的艺术品质。

以知识经济为社会主体的21世纪，人类文明面临着又一次重大变革，网络时代对人类原有时空观念的彻底改变，一切新技术都将伴随新的社会组织结构而重组并产生意义。如何更好地解决高技术与人类高情感的有机结合，解决资源、能源的合理利用与再生，解决21世纪许多国家的高龄化社会问题，对新经济形势下的传统文化的保护，张绮曼都寄予了深层次的关注并继续寻求理想的哲学性思考和美学探求。多年的学术追求和艺术设计活动已在她身后留下了一条十分明晰的谋求共生和谐的可持续发展的设计之路。

2000.8.8

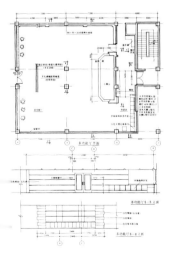

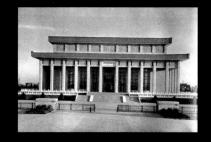

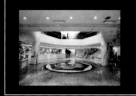
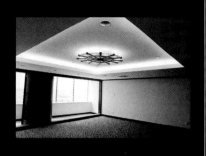
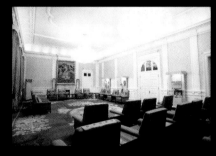
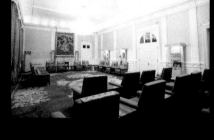

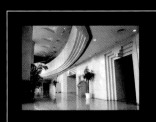
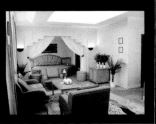

张绮曼环境艺术设计

目录

【天信大厦】

主要设计人员 / 葛菲 邓轲 李鹰

年代 / 1998–1999 年

地点 / 天津

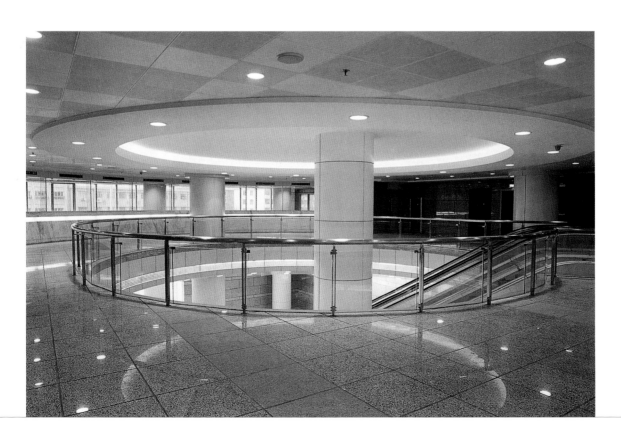

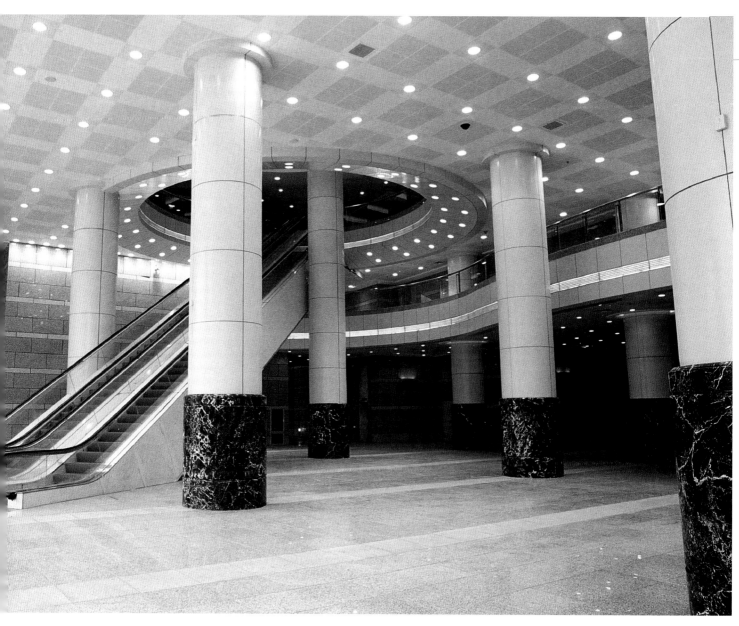

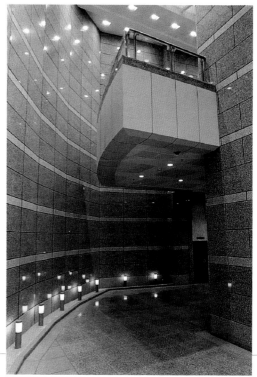

一层大厅 [右上]

一层大厅后职工门厅 [右下]

二层营业厅 [左下]

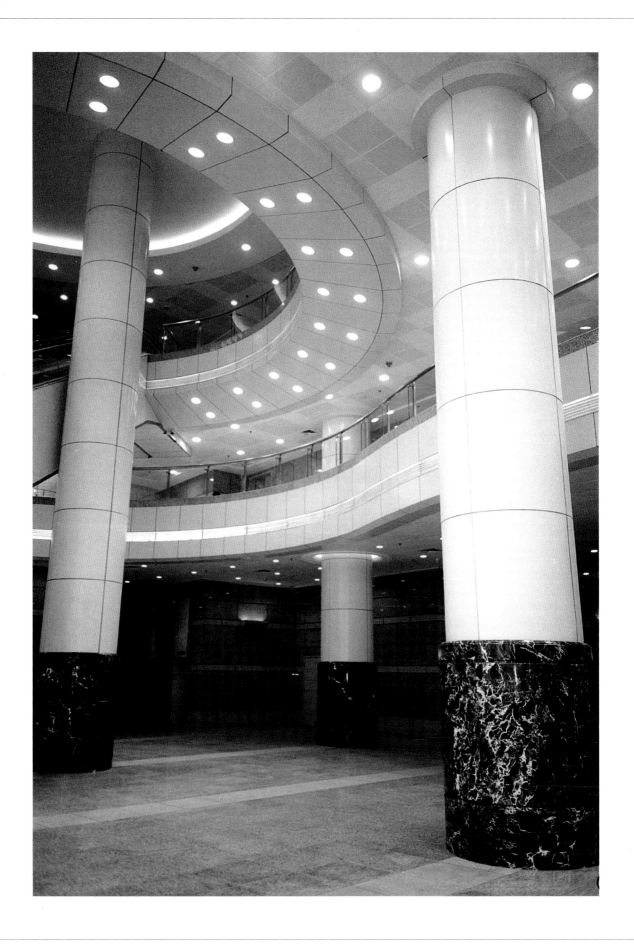

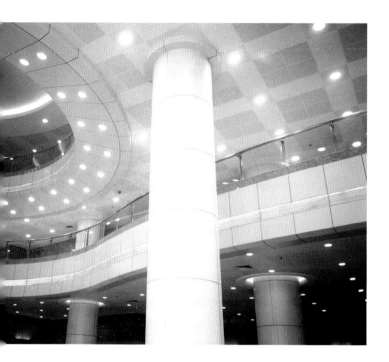

一层大厅天花 [右下]
一层大厅处理 [右左下]
一层大厅 二层夹层营业厅 二层营业厅局部 [左]
一层大厅 二层夹层营业厅 [右左上]
一层大厅细部处理 [右上]

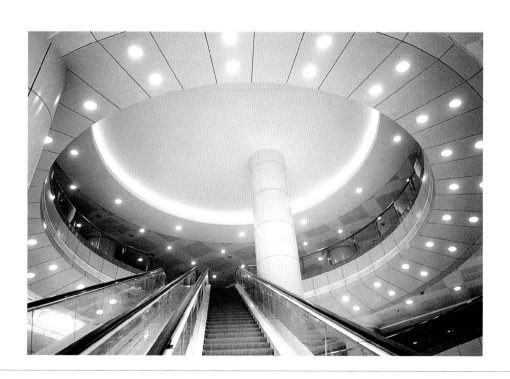

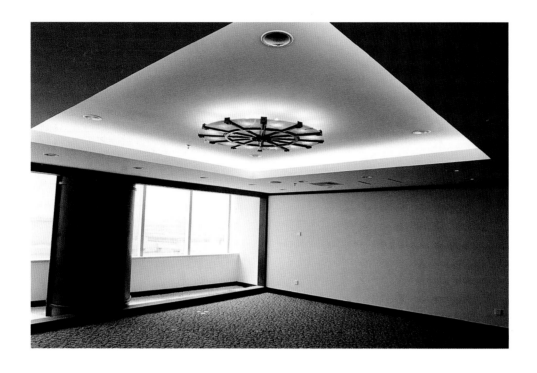

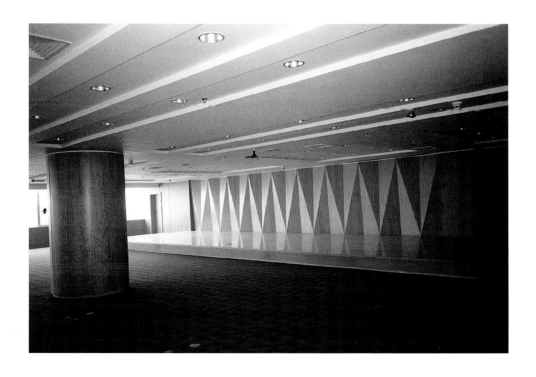

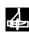

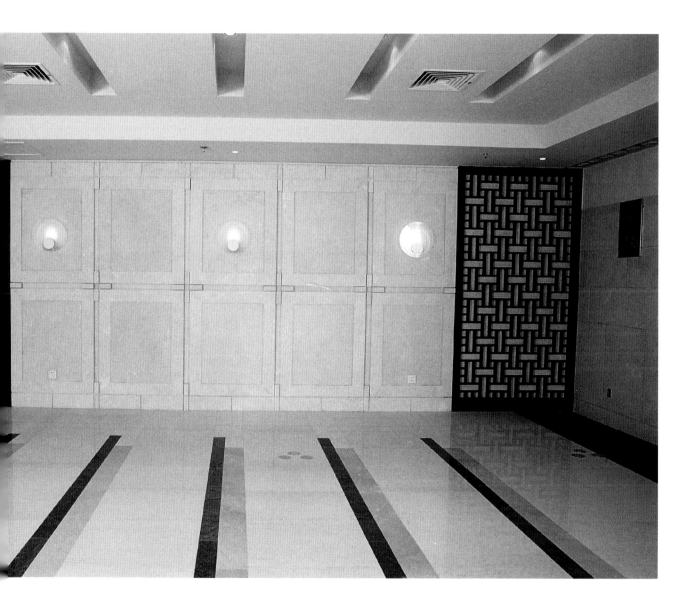

五层总经理办公室 ［左上］
四层多功能厅讲台 ［左下］

四层贵宾接待厅 ［右］

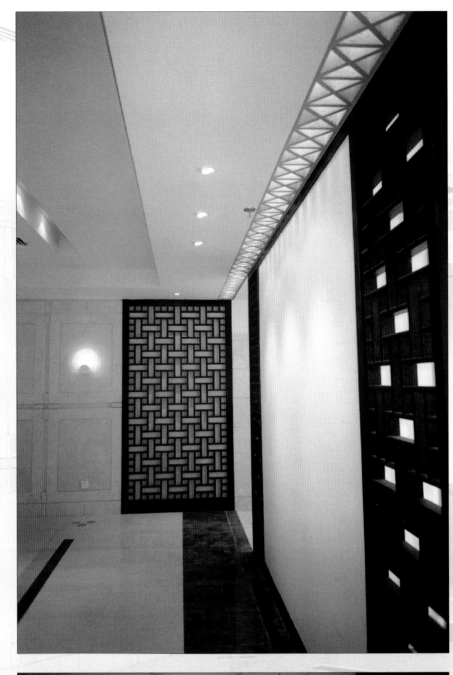

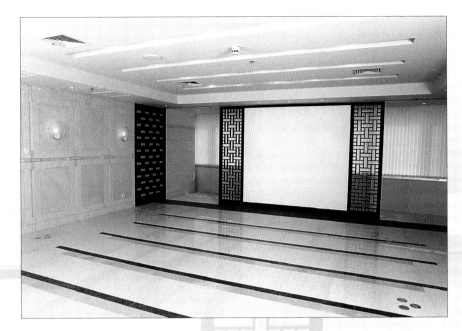

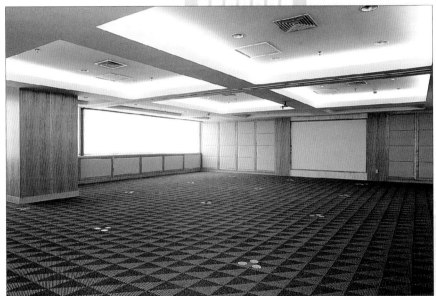

四层贵宾接待厅 [右上]
三层办公室 [右下]

四层贵宾接待厅样子细部 [左上]
四层贵宾接待厅样子细部 [左下]

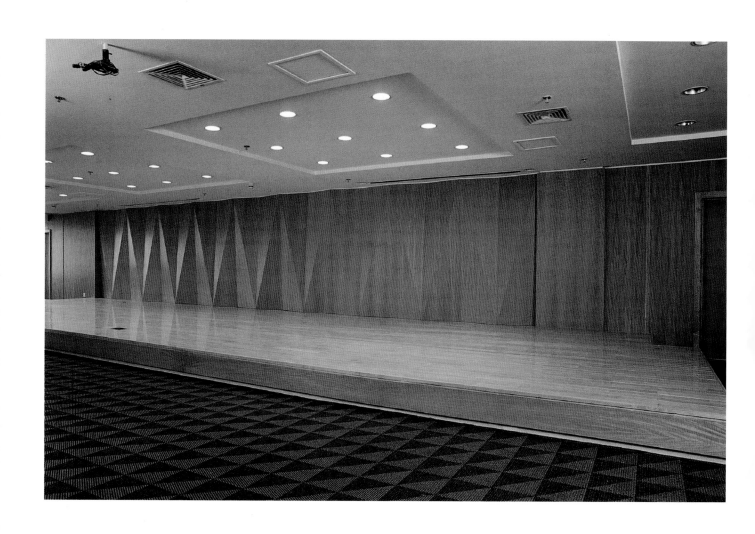

四层多功能厅［左］

四层职工活动室走廊［右］

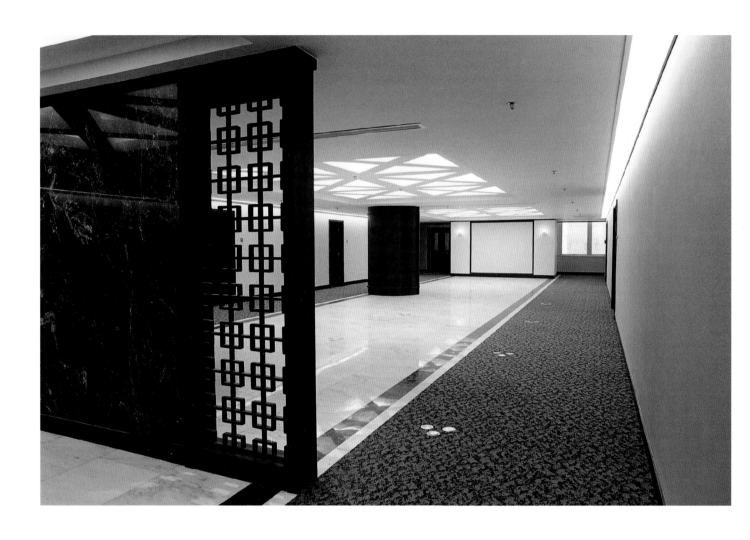

■ 五层总经理办公室外休息区

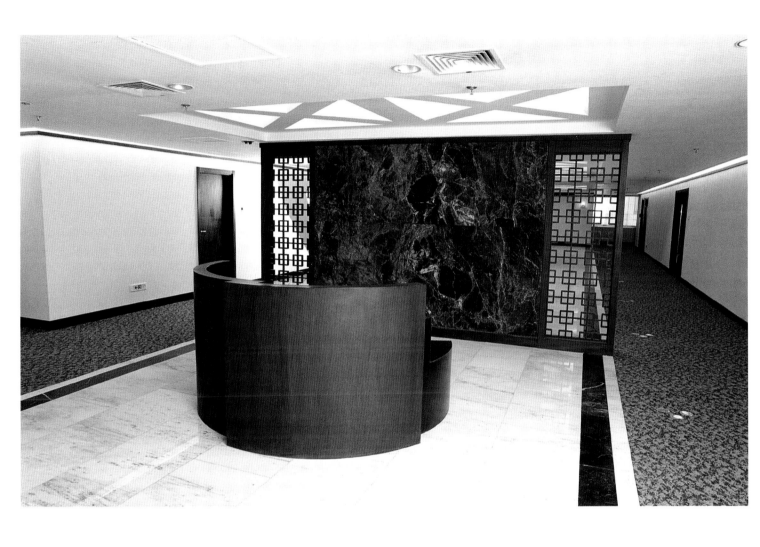

■ 五层总经理办公室外休息区

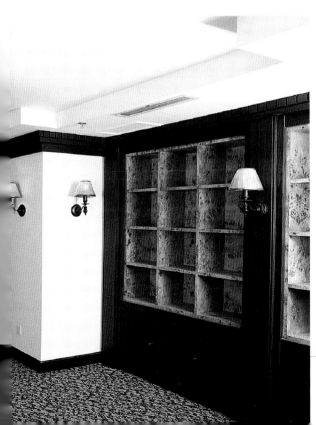

■ 五层总经理办公室书房

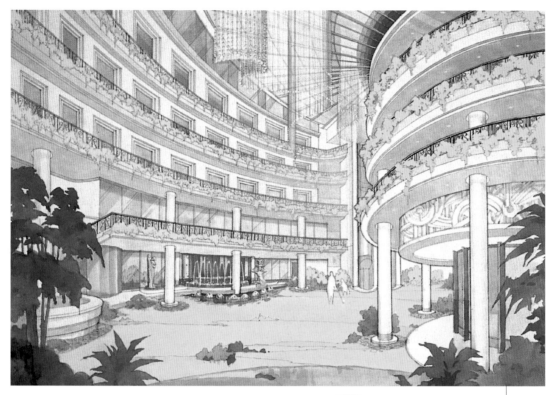

阳光酒店加建中庭设计方案（透明水色）

 【阳光酒店】

主要设计 绘图／张绮曼 郑曙旸

 【人民大会堂】

年代／1980 年

地点／北京

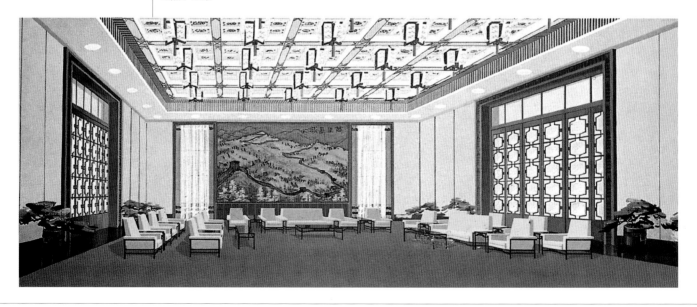

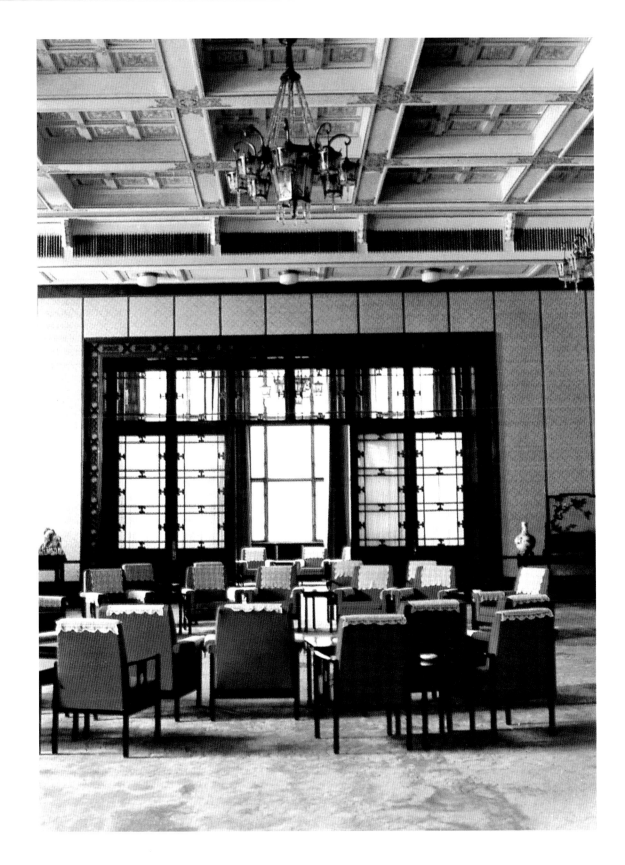

人民大会堂会见厅［右］
人民大会堂会见厅（水粉）［左下］

张绮曼 教授 访谈 录

陈：张教授，您好！非常高兴今天您能有机会接受我的专访，因为我知道您的工作一直都十分繁忙。

（被采访者：张绮曼教授，以下简称张；

采访者：陈六汀，以下简称陈）

张：是的，首先谢谢您。前不久我们刚刚完成了《室内设计资料集2》的编写工作，这是一部继《室内设计资料集1》、《室内设计经典集》之后的又一部巨型书籍，它耗费了我们长达四年多的准备和编写时间，动用了大量人力、物力、财力，该书由我和潘吾华教授主编，值得高兴的是此书于近日已经公开出版发行，从目前反馈的信息看，普遍对此书评价很好。

陈：我知道该书是从陈设艺术这个角度切入的，这是现今最完善的室内陈设艺术的巨著，信息量巨大，16开本近700页规模。张教授撰文对室内陈设艺术进行了系统的阐述、分析、评价，并总结了许多不同的流派和它们的艺术特质。由此我想起十多年前，您刚从日本留学回国，担任中央工艺美术学院室内设计系主任时，那时系里的专业资料十分有限，不知您当初是否想到经过十多年的时光变迁，原来的室内设计系已变成了如今拥有系统环境艺术设计教材和多部大型巨著，社会影响重大，"桃李满天下"的中国高校首家环境艺术设计系。

张：回顾这十几年的历程，我实在是感慨万千，那时我从日本留学回国，得到如奚小彭先生、郑可先生等许多老前辈的大力支持以及同事们的信任，让我从事室内设计系的领导工作。我在日本留学较长时间，同时到美洲、欧洲许多国家作过访问考察，针对当时国内改革开放的良好背景，看到建筑与室内设计这个行业已显现出蓬勃生机，但国内在这个领域的理论研究有许多局限。比如，如何界定室内装饰、室内设计；这个专业教育体系如何重新建设；学科的发展前景以及它应遵循的线路等一系列的问题需要深入思考与研讨。我就设想从学科的概念入手，打破原有的室内设计这个相对狭小的专业界限，进入更为宽泛的价值领域也就是进入外部大环境的范畴，于是成立了中国高校第一个环境艺术设计系，后来全国各地的艺术院校甚至一些理工科院校也相继成立了环境艺术系，真是一花引来万花开，全国的专业局面显得欣欣向荣，至少环境这个概念已开始在我们艺术设计这个领域里受到重视。

→为学生讲解图纸←

陈：从多个角度看，应该说您对中国环境艺术设计及其教育做出了巨大贡献，您先后就环境艺术设计理论问题、设计实践问题发表过40余篇重要论文，出版了近10部著作并获得许多部级一等奖，做过许多重大工程项目的设计并主持系里的全面工作，如人民大会堂、毛主席纪念堂、北京首都国际机场、新加坡中国银行、山东工商省行、银工大厦、北京市政府外宾接待厅堂、珠海金怡酒店等一系列的工程项目，在这么多设计经历、教学经历和理论研究经历中，您感受最深的东西是什么？

前往新加坡中国银行新建大厦讨论方案

张：是对人类的关爱，通过设计来提高人们的生活质量，使人们生活得美好，但这个对人类的关爱必须有一个前提，而且是一个重要的前提，那就是协调人类与所赖以生存的自然界的关系，从人是自然界的主宰变为与自然界成为朋友，和谐共生。我很注意宣传环境意识和在可持续发展思想指导下的创新设计。

陈：现在西方提出"大地理论"、"地球理论"、"生态理论"等一系列理论问题，也就是研究人与自然的共生关系，其实在几千年的中华文明史中，在先秦时

期哲人们就提出了"天人合一"的哲学思想。

张: 您说的很对，由于工业革命所带来的社会形式和社会关系与传统的农业经济已完全不同，人类生存环境受到挑战，生存质量下降，而自然界的有限资源与发展中国家的工业化进程速度、世界人口的急剧增长的巨大矛盾日渐白热化，人们不得不思考与环境相关的众多问题，环境艺术设计问题是与这些问题紧密联系在一起的。

陈: 谈到环境艺术这个话题，我记得20世纪80年代前刚刚在中国兴起，到今天这个话题仍然使人兴趣浓厚，您能就这个话题给我们谈谈吗？

→与东京艺术大学山本正男学长和
导师次敏男教授在东京艺术大学校园合影

张: 好的，环境艺术设计是一门涵盖广泛的学科，它包括了城市及地区规划设计、建筑设计、园林设计、广场设计、公共空间设施设计、景观设计和室内设计等内容。环境艺术是为了改善环境质量而进行的设计行为，在人类生存环境遭到严重破坏的今天，人们寄希望于通过环境设计改善生存条件，追求生活的理想境界，"改善环境，创造环境"，是21世纪全球范围内人类精神活动的共同目标。21世纪是信息时代，也是生态文明时代，人类理应运用已掌握的高新科技，探寻人类生存、生产和生活环境空间可持续发展的模式，在可持续发展思想指导下，首先要按照被国际社会广泛承认的原则进行环境设计，这个设计是包含材料选择在内的设计：

(1)有利于保护生态环境(回归自然趋势)。

(2)有利于身体健康(安全、合理趋势)。

(3)有利于使用者精神和谐(增加艺术力度趋势)。

陈: 张教授，环境设计涉及到许多方面的具体问题，比如应该有什么样的设计指导原则？

张: 我想有以下几个原则设计人员应予以重视：

(1)考虑解决好自然能源的利用，日光、通风、土壤、植被、木材利用、水资源及各种自然材料。

(2)减少能源资源的消耗，资源材料再生的开发利用，对环境无害材料的开发和利用("绿色建材"概念，包含了防火、防尘、防蛀、防污染、材料再生利用的发展方向)。

(3)因地制宜，保护地域历史文化传统特色，加深对文化的理解，重视哲学、文化人类学、美术、科学技术各个领域的研究，使设计具有地域风土特色和文化品位。

21世纪许多国家还重视为高龄者和残疾人提供舒适、安全减灾的环境设计。

21世纪也是高智能环境设计的发展时期，由单体智能建筑向智能建筑群、智能街区、智能城市发展。(高智能的内涵：多功能环境、绿色环境、健康环境、生态环境)这是人类共同认识到应有的设计方向，也应当是我们所遵循的设计原则和推进建筑装饰材料发展的原则。

→同法国学者交流

陈: 刚才张教授谈到文化问题，我们国家是一个具有几千年文化，由众多民族构成的国度，设计的本质无论东方还是西方都是一致的，也就是解决和提升人类本身的生存问题和生存意义。但是从目前国内的城市环境设计来看，问题实在是不少，比如，怎样保护文化的本土性？文化需不需要本土性？现在从经济角度看已是世界趋同，也就是走全球经济一体化的道路，经济陌生感已不存在。尤其是网络的迅猛发展，时间和地域的概念将会来一个彻底

的革命。而从文化角度看，如果东西走向趋同，这将意味着什么？会有这种可能吗？设计这个领域它所依托的不仅仅是经济背景，更重要的是文化背景，您能就艺术设计这个问题谈一谈吗？

张：这是一个很重要的问题。我在世界各地考察访问讲学时，都有着对当地不同文化的浓厚兴趣，也就是希望看到异域文化的历史和现状，而不是与自己文化一样或近似的东西。多元化是当今世界的特征，文化也应该是多元的。信息时代的迅猛发展将会带给人类一个新的世界，有着十分积极的意义，但如果因此丧失了世界各地的文化特质，那我们的生活将会变得单调乏味。就环境设计这个领域来讲，传统问题是我们必须重视的，因为任何一种文化表现都会与传统有关，成为传统的东西大都经过了千百年的淘汰与锤炼。如何继承传统当然是放在我们面前的重要任务。

中国历史文化传统悠久，人们对传统很重视。五十年代就开始长时间讨论继承传统问题，搞了不少大屋顶，后遭批判。这几十年北京有的人提出夺回古都风貌，搞了许多小屋顶，就是现代建筑的顶端加一个传统小亭子或小帽子，不管是大是小，大多不伦不类，都被否定了。另外凡室内设计中的传统样式也大多采用宫廷装饰，繁琐虚伪，似舞台布景，也被看厌了。这些作法仅仅是从表现形式上体现所谓的中国传统，劳民伤财，不符合中国国情，既是多余的，就会被否定。

学习研究传统不应仅仅以皇宫为学习对象，传统样式也不仅以皇宫作法为参照，民间的民居也留了许多因地制宜、纯朴典雅，有着强烈地域风土特点的传统作法值得挖掘学习和借鉴。贝聿铭的香山饭店设计吸取了中国江南园林建筑的处理手法，把建筑空间、室内空间与自然融为一体，典雅朴素。它不取宫廷气派，而要中国传统的诗情画意。

在中国现代化的过程中，人们的生活方式已经改变，新的环境建设项目要以解决现代功能要求为主，若用古代形式去套则很难成功。如：中国传统建筑的平面设计大多平面铺开，然而现代城市建设中不少项目是高层建筑，向上发展，就可能按传统样式。要认识到传统不是一种固定的形式，是一种民族精神，对传统要实质地运用，体现传统精神，各民族精神不同，所表现的传统样式就不同。对于中国传统，剔除其封建内容之外在艺术设计应用时是否可考虑以下几个方面：

(1)建筑内外空间连贯、与自然融通因地制宜地解决设计中的诸多问题。特别是在室内设计时重视空间设计，重视空间布局的含蓄性，重视平面有空间的多样变化。

(2)强调设计整体性、传统性、要记住在设计过程中变化容易统一难。

(3)重视意境创造。

(4)不拘一格地大胆运用色彩和材质肌理。

(5)重视有文化特色的、相互依存的、有机结合的环境景观和室内陈设艺术创造。

(6)有精品意识，要精心设计，重视对人体贴入微的细部设计。

(7)创新也是传统，历史上每个时期都有新的工艺用于建筑和室内，国外现代设计也善于将新的科技用于现代环境设计，活动雕塑、镭射环境照明、音乐喷泉、动画景观、新的肌理材质等等。重视传统绝非模仿再现，因为传统

也是在世代相传中不断有新的观念注入新的生命，使传统得以延续。所以我们不仅要实质地继承传统，还要学习传统是在创新和革新过程中得以延续的。

继承传统问题是我们设计经常遇到的问题，长期尚未解决好的问题，需不断总结交流经验以提高认识。

陈：您现作为著名的学者、博士生导师，却依然热衷于具体的工程设计，包括从建筑室内整体到个部环境设计、城市规划、小区设计以及家具设计等等。我想设计本身一定给您带来不少快乐。

张：是啊! 我这个人生性就喜爱解决具体的问题，从事教育工作这么多年，我同时也具体参与到实践中去，因为许多理论是需要在实践中加以运用才会显出理论的指导价值的，同时实践又会对理论产生启迪和深化作用。特别是当看到自己设计的作品最后得到实施并受到好评，自己也会得到莫大的安慰，我也知道环境艺术设计也和电影艺术一样永远是一种遗憾的艺术，我们也永远都会从中找到缺点。

↑ 1995 年在日本名古屋世界室内设计会议上

陈：作为一门应用性学科，环境艺术设计也涉及到人们的具体生活，如家庭的环境改善问题，家庭装修市场在我国潜力十分巨大，因为一个农业国家刚刚迈向工业化国家，人们急于摆脱贫穷的欲望会在各方面体现出来。您对我国的家庭装修问题有什么看法？

张：我们不仅仅关注公共环境的设计问题，家庭装修这个问题也需要十分重视，因为我们自身就是其中的一员。家庭装饰简称"家装"，家装占据装饰行业的产值会越来越大，住房是直接关系到安居乐业的大事情，中国有14亿人口，中国的住宅规模在世界上任何国家也无可比拟。从目前家装的一般情况看，城市居民往往认为宾馆饭店就是最高级的住处，所以要把家里搞的像宾馆：铺红地毯、挂水晶灯、软包墙面、叠级天花，现在又搞影视墙等等，花钱不少未必实用，这是一个误区，需要引导，或者要扫美盲。住宅是一个家庭的生活空间，应当简单舒适，有亲切怡人的氛围，无须豪华。家装水平的提高应当反映在提高设备质量水平上，特别是厨房、卫生间的设备是重点，改善住宅物理性能，注意采用无毒无害经久耐用的装饰建材。功能好了、使用方便、舒适，才会有美好的效果，不然光好看不好用就本末倒置了。家装的发展会有两个重点：一是人们住宅内设备的要求越来越高；二是人们会更多地选用无毒无害的绿色材料，这符合绿色设计的方向。

↓
东京艺术大学周年庆典活动期间
与著名画家平山郁夫先生在一起

关于家装设计施工问题，麻雀虽小五脏俱全。住户要求高却活小利薄，出现了许多家装施工问题，政府有关部门和行业领导很关心、很重视家装问题，号召设计师施工队伍进军家装领域，并出台了管理办法。

随着家装需求量的不断增大我仍然建议，家装可以学美国人的作法，美国人精打细算喜欢利用休假日全家人一起动手改善环境，过几年就把房子装修一新，特别是要换色调、换家具、面料和陈设艺术品。美国的装饰商店成套出售住宅设备、装修材料、家具、陈设艺术品、配件等。种类规格齐全，购回后安装使用简便，另有装修参考书指导制作安装。中国是发展中国家，应当提倡自己动手丰衣足食。装饰材料行业应当发展配套装饰用品、半成品、各档次材料部件的供应，以创造居民可自己动手搞装修装饰的条件，住宅建筑设计要不断

提高设计水平和设备水平，家装上去了，群众的生活环境质量才能改善。反过来，它提供给建筑装饰材料的市场就更大了。

陈: 张教授，我想最后向您请教一个问题，也就是您对我们国家环境艺术的未来有哪些希望和看法。

张: 我认为中国的环境艺术设计面向21世纪将会与经济发达国家一样越来越受到重视，成为艺术设计领域中的主角。在设计上呈现三大趋势：绿色、多元、创新。

关于绿色趋势：是指走可持续发展设计道路的绿色环境设计趋势；设计应充分考虑与周边自然环境的协调，解决好自然能源和自然材料的合理利用。在空间组织、景观设计、装修装饰、陈设艺术中尽量多地利用自然元素和天然材质，创造自然质朴的生活、工作环境；要尽量减少能源资源消耗，开发资源和材料再生利用，按"绿色建材"概念要求进行设计；改变人们现有的世俗审美判断标准，不搞过度装饰，不搞病态空间，减少视觉污染，减少人力、物力的滥用和浪费。使环境设计更贴近自然，在能源利用和审美景观创造方面都达到新的高度。

关于多元发展趋势：是指在多元文化并行发展的信息时代，环境艺术设计风格样式变化频繁、流派纷呈的趋势。后现代文化流派还会产生出新的支流；现代派和高技派也会与造型艺术、陈设艺术相结合呈现高科技加高情感的表现特征；超级平面美术会利用它的色彩涂饰手段大量用于旧环境的改造，也会与流派相结合产生新的样式；绿色设计必将大大发展成为环境设计流派中的主流，在森林城市、山水城市实现之前城市中公共绿地已在迅速扩展面积，花园般的公共设施、绿丛中的居室、以及到郊外山水之处办公等等都已开始出现在人们的生活之中。

总之，环境艺术设计的走向必然出现不断探索的新局面、新趋势。

↑ 参加东京艺术大学校庆100周年同常沙娜与平山郁夫合影

关于创新趋势：是指面向人类未来的不断创新的设计趋势。环境设计具有物质功能和精神功能两重性，设计在满足物质功能合理的基础上更应满足精神功能需要，要创造风格、意境和情趣来满足人们的审美要求；环境自然雅致、功能多样、经久耐用、形象简洁、造型亲切、细部设计体贴入微，以及选用无毒无害可再生材料的设计，才是受人欢迎的创新设计，才是促使人类生活进化的环境设计方向。

关于环境艺术设计教育我感到应当积极开展专业教育、成人教育、培训补课等普及教育工作，积极开展国际、国内学术交流、研讨活动用各种办法尽快提高专业人员的文化修养和设计水平。

要积极协助促进我国建立新的、合理的设计市场机制，积极宣传"精品意识"和创新精神，鼓励青年设计师面向广大民众做出更多更好的设计作品来。

国际设计界期待拥有14亿人口的中国设计水平的提高，期待着一种有着强烈中国文化特色的现代中国设计的出现。这种设计不是照搬西方模式步人后尘，而是在可持续发展战略思想指导下，立足于我国自己的物质环境和文化环境，深入细致、全面周到地思考和解决好环境设计中各个方面的问题，使我们的作品能够较好地反映出我国不同时期、不同地区、不同民族的文化特色和美学追求。

← 访问日本著名画家加山又造先生

陈: 那今天就暂时聊到这里，谢谢张教授，再次感谢！

张: 也谢谢您。

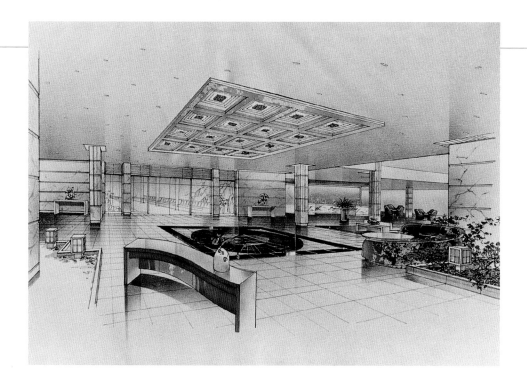

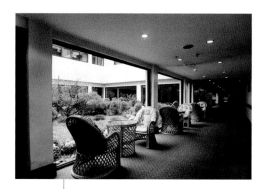

【金溪山庄】

年代 / 1997 年

地点 / 浙江杭州

大堂花池局部 [右上]

大堂 [右下]

大堂效果图 [左上]

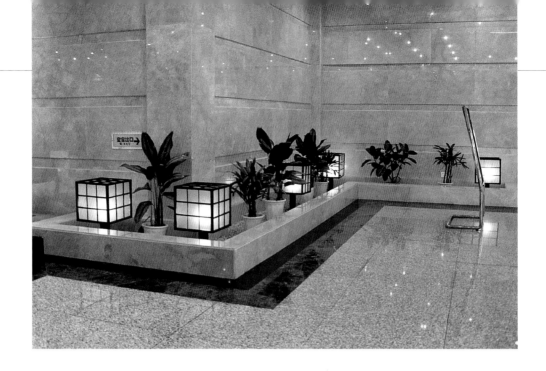

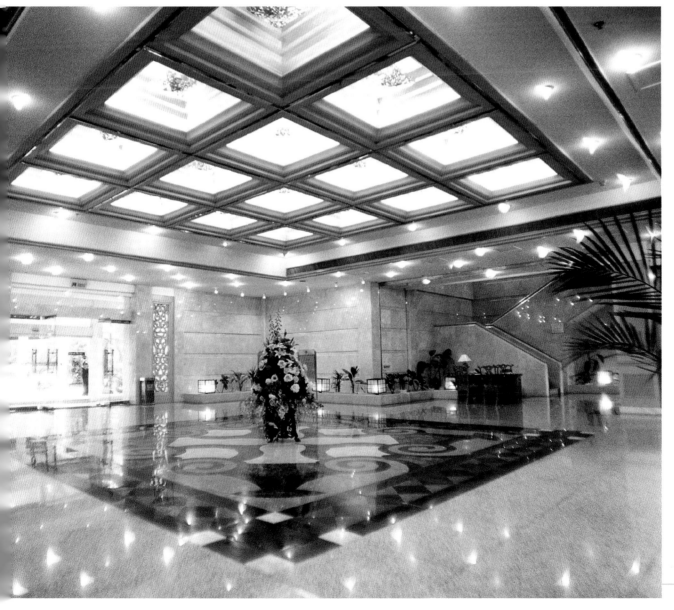

一层西餐厅 [右左上]

一层大咖啡厅酒吧柜台 [右上]

一层咖啡厅后内庭园及沿廊 [左上]

一层咖啡厅灯饰 [左下]

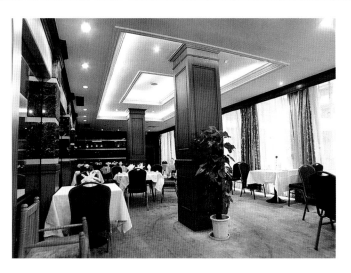

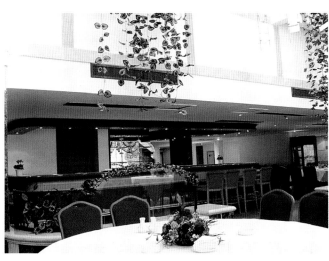

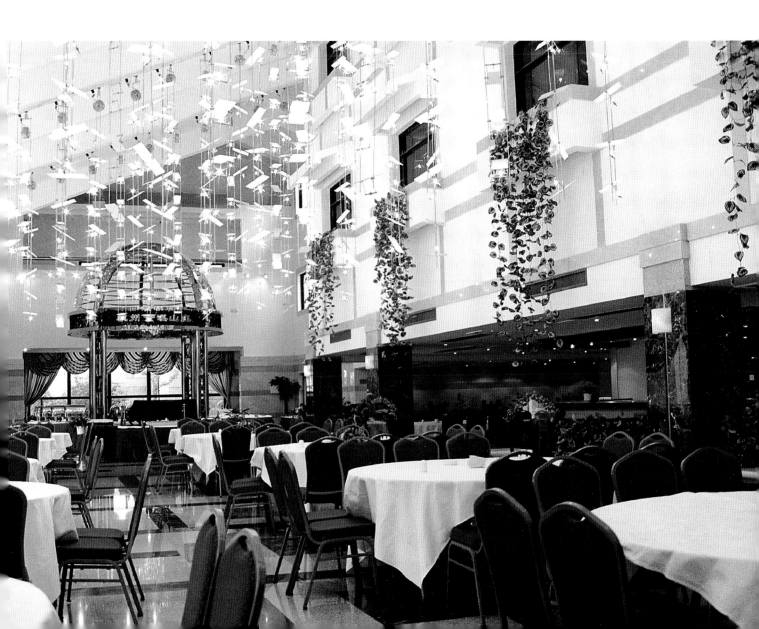

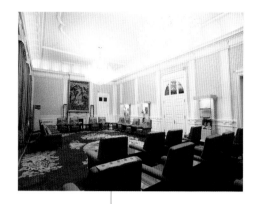

 【北京市政府外事接待厅】

年代／1998-1999 年

地点／北京

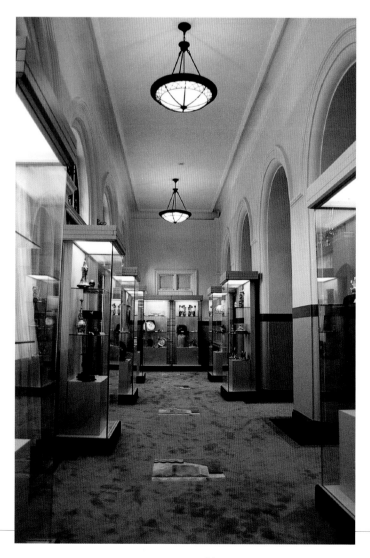

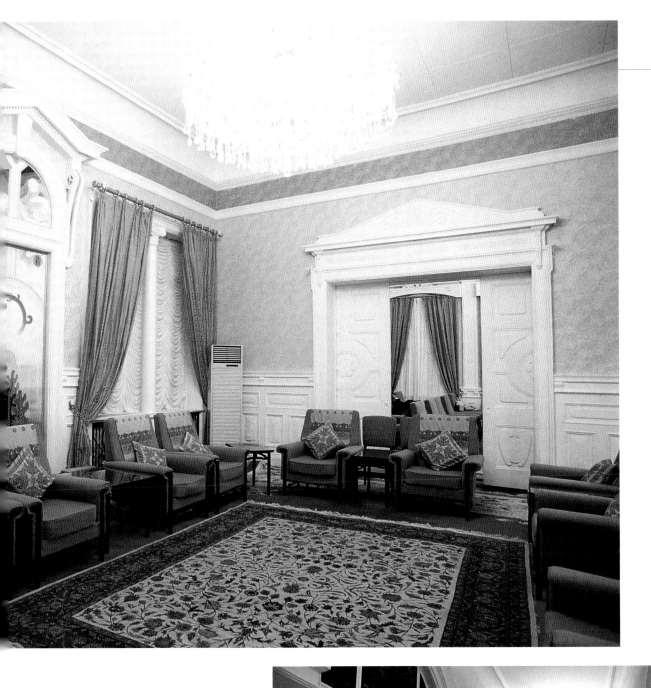

接待小厅 [右上]

接待厅礼品廊 [右下]

接待厅礼品廊 [左下]

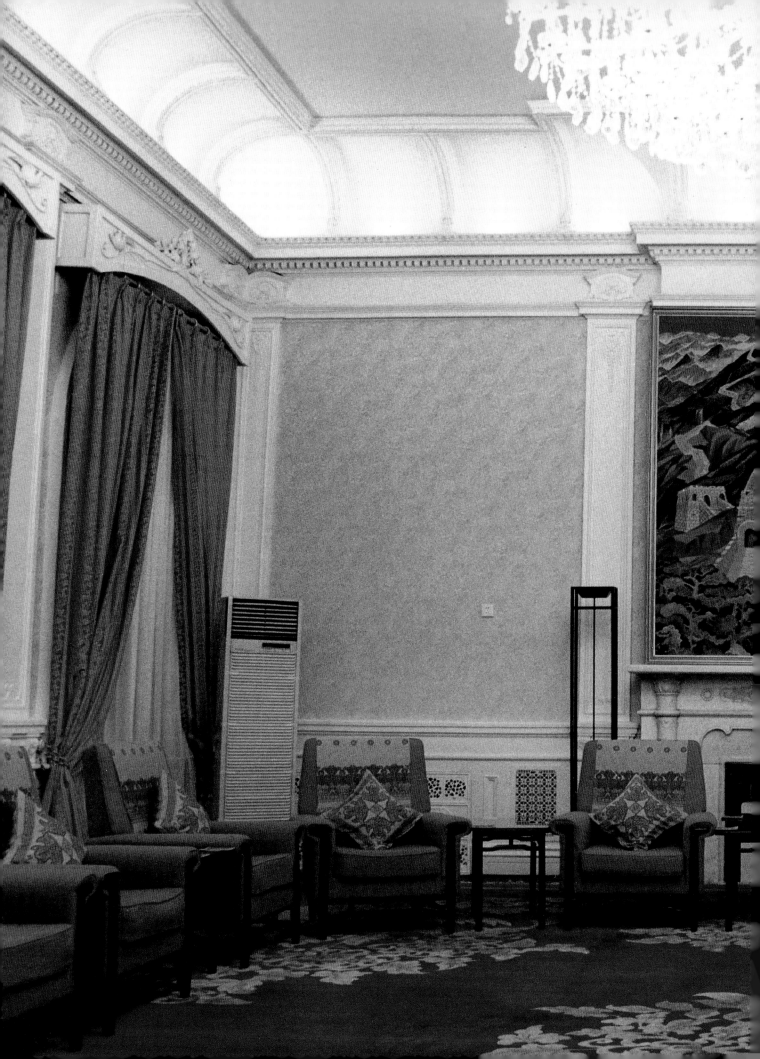

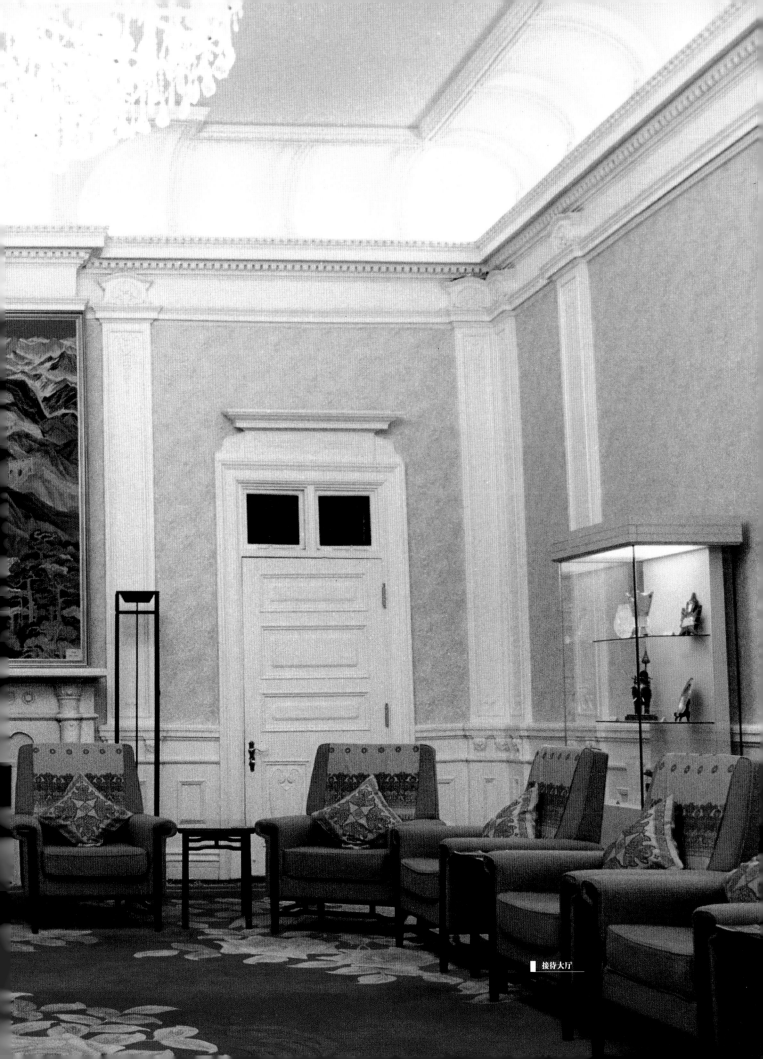

接待大厅

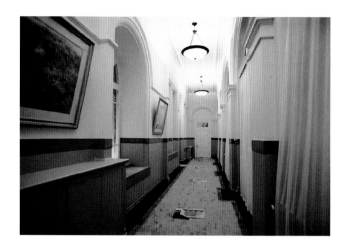

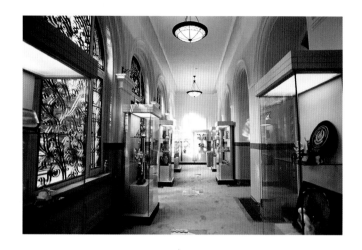

接待厅礼品廊 [左右上]
接待厅走廊 [左上]
接待小厅 [左下]

接待大厅 [右上]
贵宾接待厅 [右下]

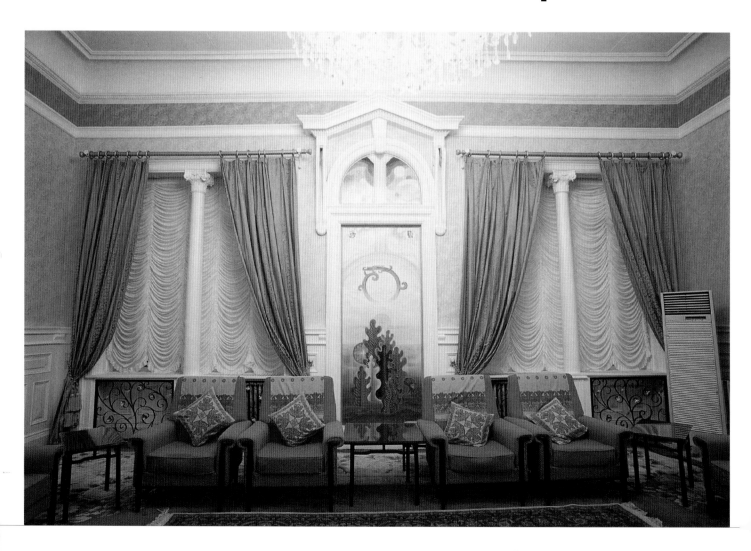

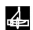

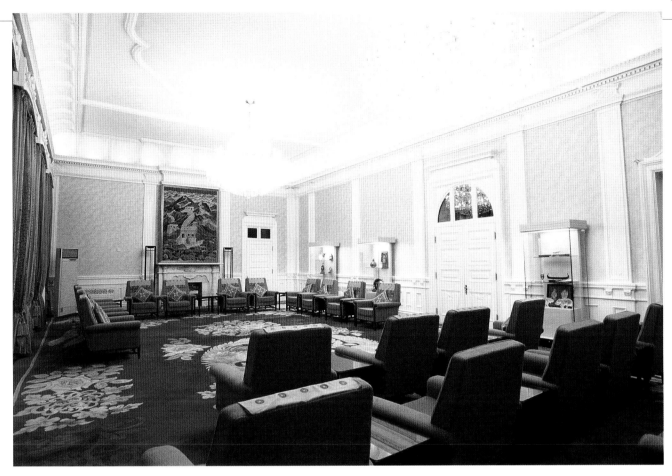

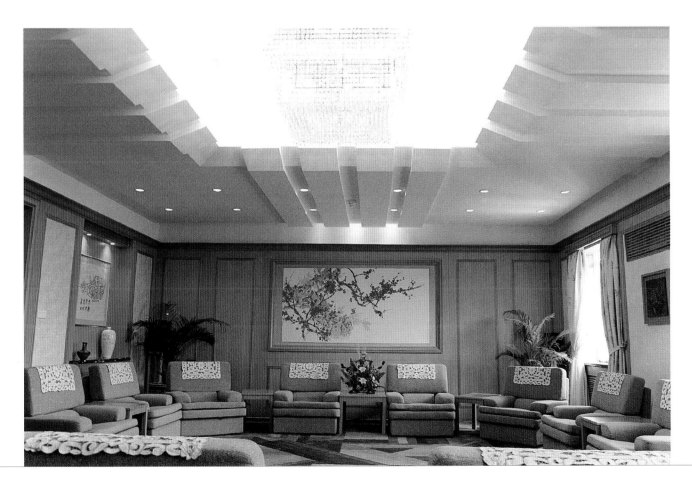

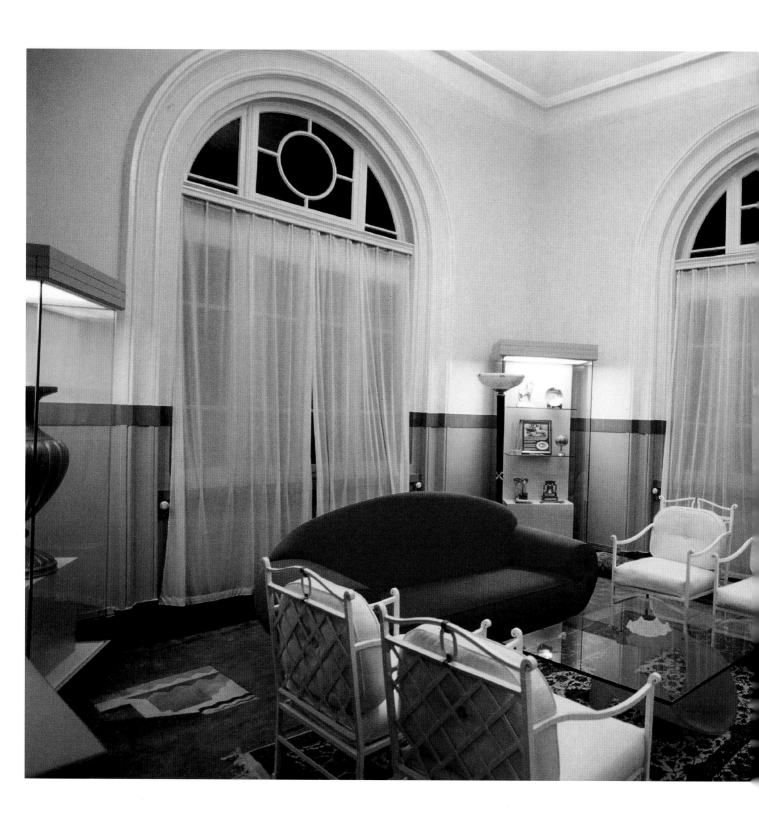

接待厅小休息厅 [左]

接待厅走廊灯饰 [右上]
接待厅小休息厅 [右下]

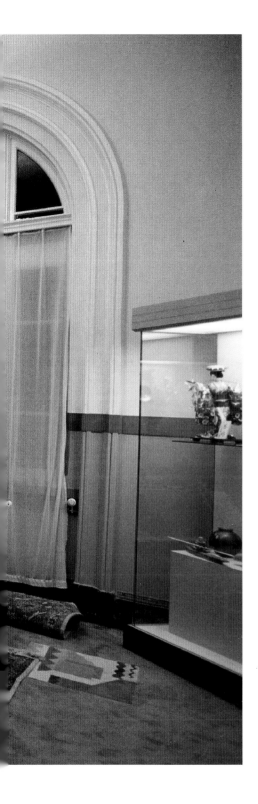

接待厅局部［左］
接待厅小休息厅［右上］

接待厅餐厅［右下］
接待厅局部［右左下］

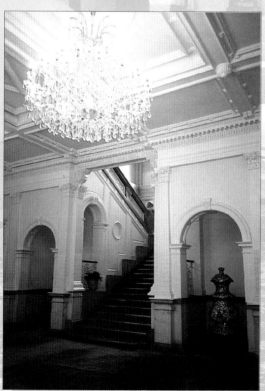

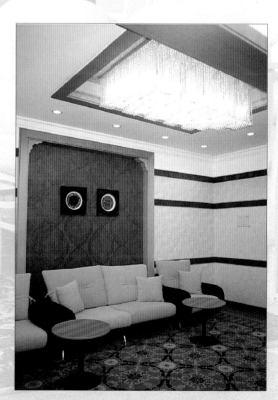

政府外事接待厅

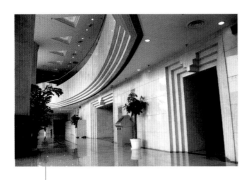

【银工大厦】

年代 / 1996-1998 年
地点 / 山东

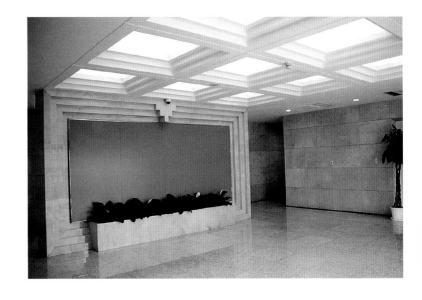

『银工大厦为中国工商银行山东省行在济南市中心新建大厦，1998年秋竣工，委托张绮曼及环艺系承担室内设计及装修施工监理任务。张绮曼在该工程项目中完成以下工作：

① 银工大厦室内设计工程项目主持人工作。
② 银工大厦大堂及交通厅设计方案及施工图。
③ 行务会议室、贵宾接待室前厅室内设计方案。
④ 楼前广场及装置设计。
⑤ 挑选并确定材料样板。
⑥ 协助解决装修施工过程中材料作法的变更。
该工程竣工后已确定为山东省建筑样板工程。』

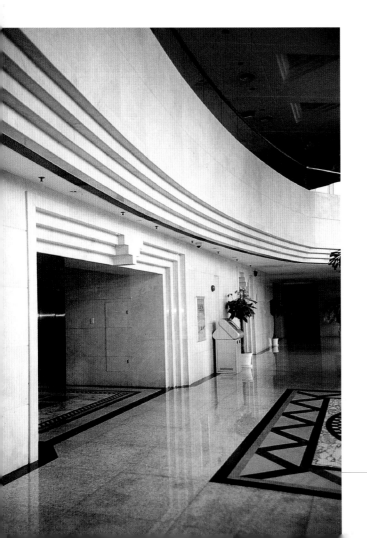

大堂柱饰及中心地面［右］

大厦局部［左上］
大堂局部［左下］

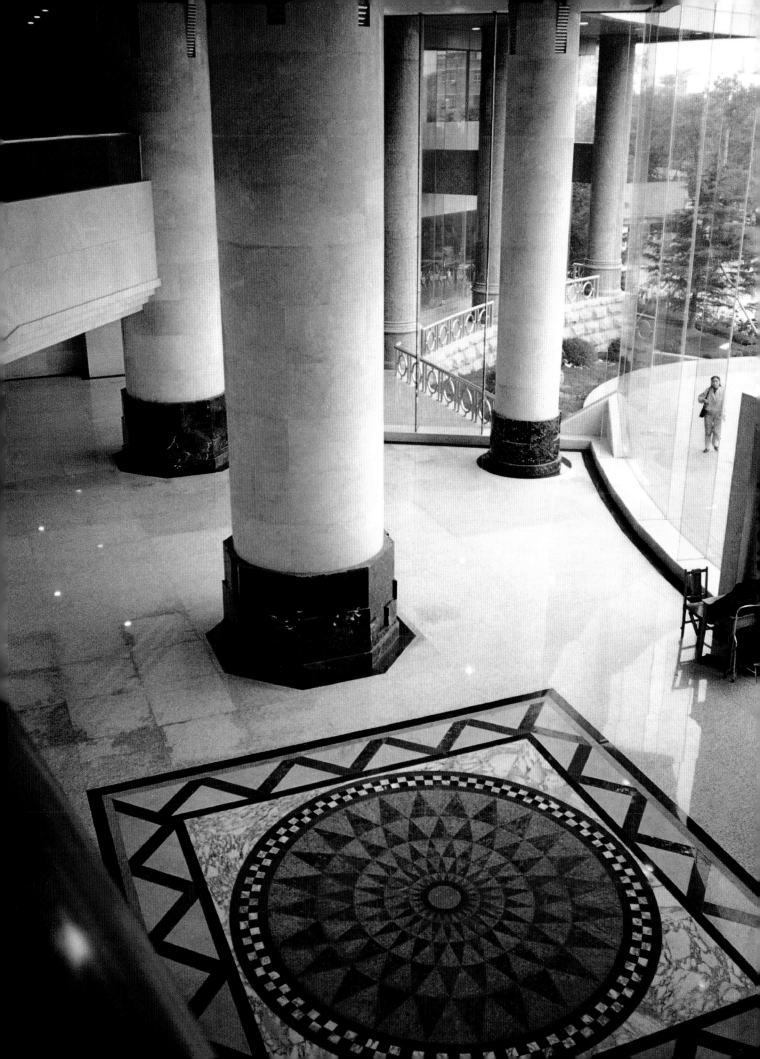

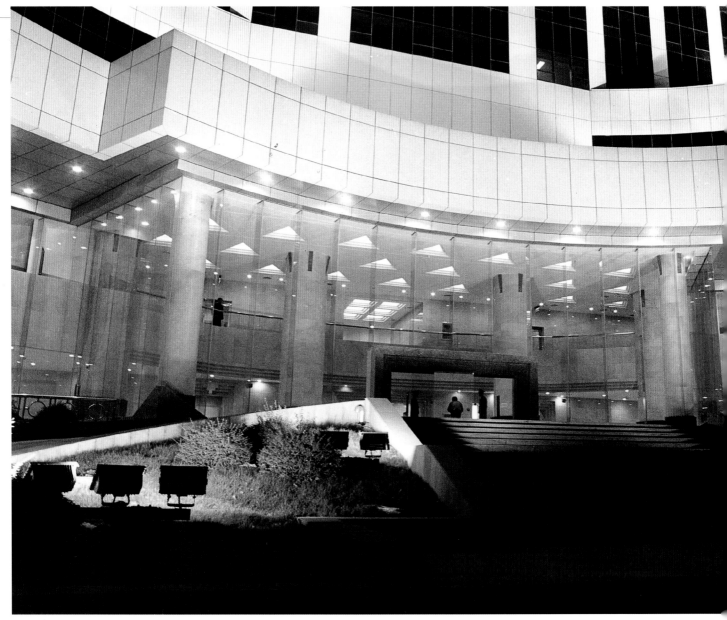

银工大厦入口 [左上]
大堂二层局部 [左下]

大堂 [右上]
大堂局部 [右下]

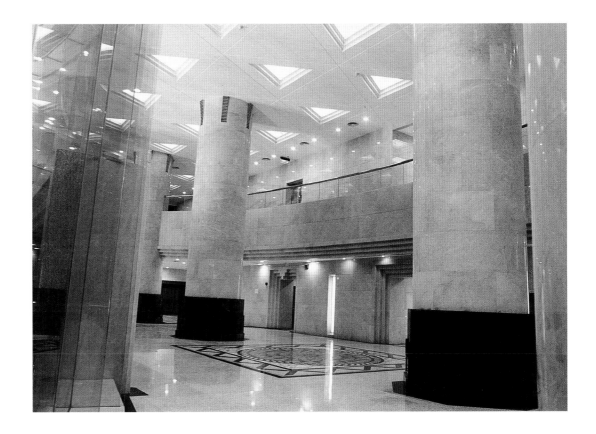

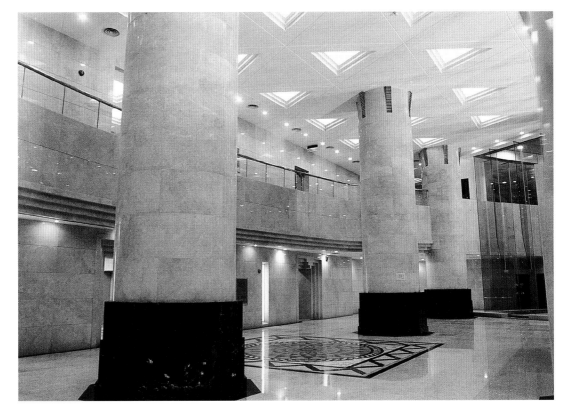

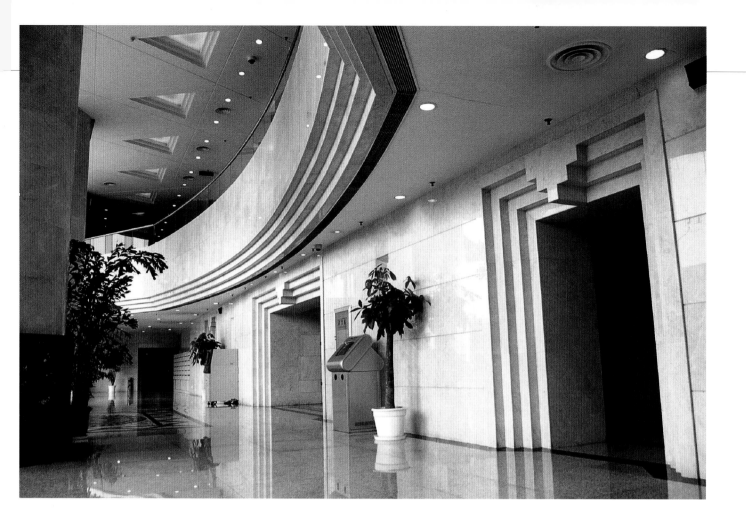

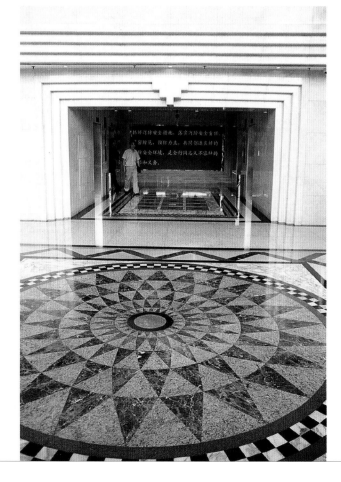

大堂局部 [上]

电梯间 [下]

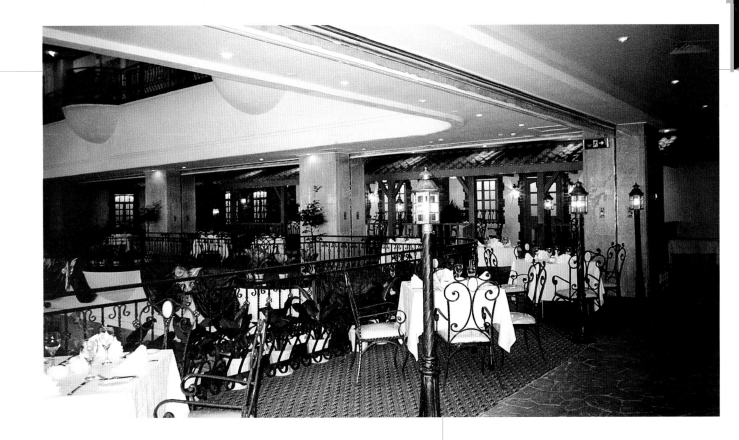

 【天恒大厦】

地点／云南昆明

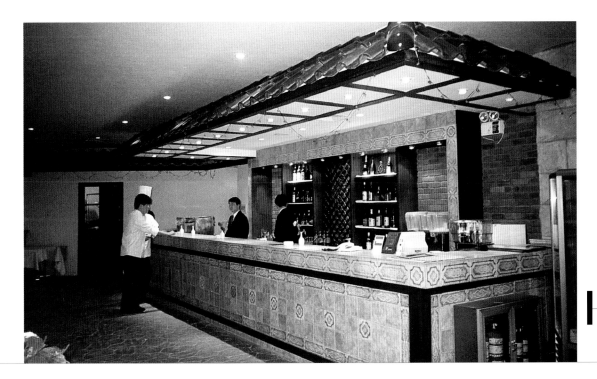

二层开敞式西餐厅［上］

二层吧台［下］

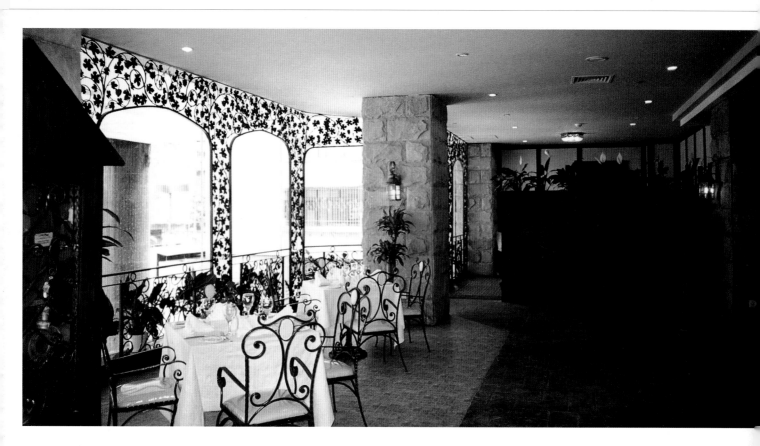

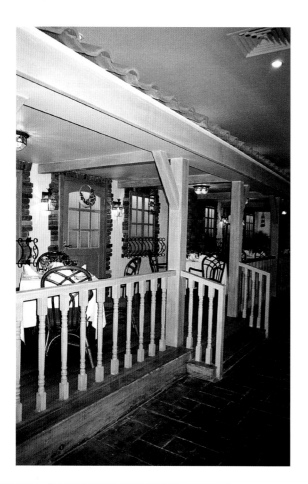

二层西餐厅局部［上］

二层西餐厅局部［下］

关于创新设计

——在《面向 21 世纪的室内设计学术报告会》上的发言

清华大学美术学院环境艺术系教授

张 绮 曼

环境艺术设计是一门新兴的建立在现代环境科学基础之上的边缘科学，环境艺术设计中的室内设计是有功能的空间艺术设计，它是环境艺术设计的一个重要组成部分，设计的面涉及自然生态环境和人文社会环境的各个领域，是一个与可持续发展战略有着密切关系的专业。环境设计须建立在客观物质基础之上，以现代环境科学研究成果为指导，创造生态良性循环的人类理想环境，这样的环境体现了时代的前进、社会的文明进步、自然资源的合理使用、生存空间的可持续性建设及人类文化财富的共享。

环境艺术设计与人的生存、生活息息相关，所以受到几乎所有人的关心，因此可以说该学科的发展前景无量。自20世纪80年代以来，世界范围已普遍认为21世纪是环境设计的世纪。

面向 21 世纪的环境艺术设计有三大发展趋势:

- 走可持续发展道路的绿色设计趋势
- 在多元文化并行发展的信息时代，设计风格样式追求多样变化的趋势
- 面向未来的创新设计趋势

今天重点探讨面向未来的"创新设计"，谈一点自己的理解和认识:

一、"创新"是信息时代知识经济可持续增长的关键

社会经济增长的有关理论认为知识经济依赖于知识的创新，同时又推进着知识的不断创新。设计是文化，文化是知识的汇集，知识是不同于物资形态资源的一种资源，知识可以共享(如把一个设计得很好的椅子大量加工制作普及开来供大众使用，即为共享)，在扩散过程中实现增值，但是扩散与共享的结果是既产生了增值，也发生了信息向所有市场的扩散，即为知识资源的耗散，该项知识原有市场价值不断跌落，从而使依赖知识技术投入的经济增长趋于停滞。这个过程就使我们看到了知识经济依赖于知识的不断创新来实现增值，若无不断的知识创新，就会使依赖于知识的经济增长趋于停滞。因此我们说:"创新"是信息时代知识经济可持续增长的关键。不仅仅是设计专业，各行各业都在依赖知识创新实现增值，以推动经济的快速发展。

二、设计是一个创造的过程，没有创新就没有设计

设计师通过创意思维，运用现代科技知识和技能，提出满足功能要求的物化设计，从而给人们创造出更为优化的环境。设计师面对草图是在不断创造，又不断推翻，不断修改，不断地自我否定，这整个是一个创造过程，所以说设计的过程就是创造的过程，因为要不断解决问题，提出新的创意，所以它是个创新的过程，这个创新过程，主要靠人的智慧，靠具有创新意识及智慧的设计师去完成。

三、创新设计的重点在"新"字上

对于环境艺术设计而言，"新"的目标应当是:

/创新设计应努力探索人类社会生存、生产和生活环境的可持续发展的新模式。

/创新设计应创造出更为合理、健康的人类生存方式。

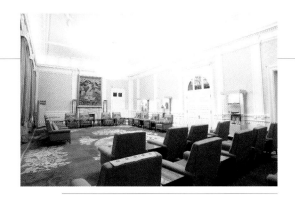

/创新设计应具有创造性意匠、体现信息时代的审美意趣及具有新的审美指向。

/创新设计应具有精良的细部设计。

1. 创新设计应努力探索人类社会生存、生产和生活环境的可持续发展的新模式。就是首先要按照被国际社会广泛承认的原则进行环境设计，设计应包含能源及材料选择在内的各个方面：

①有利于保护地球这一人类惟一的生态环境。

②有利于人类自身的健康及安全。

③有利于使用者精神和谐及心理愉悦。

这三项基本原则指导下的设计方法是：考虑解决好自然能源的利用，如：日光、自然风、土地、植被、水及各类自然材料的利用，并同时考虑减少能源及资源的消耗、回收、再生的开发利用，对绿色建材的开发利用等。

国外已有不少设计师在"可持续发展"上下功夫，搞创新设计，可列举两个设计例子供参改：

1）今年9月15日即将举行的悉尼奥运会场馆设计就是一个成功的创新设计的例子。由澳大利亚及美国设计师设计，场馆内外大部分采光利用太阳能发电，因此照明器具全是新设计。室内通风也尽量利用自然通风，许多大型建筑是在屋顶及墙之间留开空档，有利于自然通风，连异味集中的厕所经设计后也自然通风效果良好；景观设计与减灾设计结合考虑，主路两端的大型水池不仅是使人精神愉悦的景观，同时兼顾可在大雨时作排水沟使用，大型建筑的屋顶、周边廊棚有收集雨水功能，并有贮水设计供周边绿地浇灌之用；所有垃圾分拣收集，以便回收处理，等等。总之，生态设计成为奥运场馆设计的突出特点，是设计的创新重点。悉尼奥运会场馆设计吸引了世界各国设计师前往参观学习。

2）马来西亚华人建筑师杨健(音)，最近为新加坡设计了一个生态办公大楼被称为"绿色演出"，该建筑地上26层，仅仅是个建筑方案，已引起世界建筑界的广泛关注，因为该建筑设计有以下几个特点是创新设计：A)建筑的全部结构铆接，可拆装，可灵活建造及组合。B)设计师在设计之前通过对周边植物考察后选择合适树种植于每一层楼平台外圈，形成建筑的绿色外立面，每一层楼都有外圈的绿色屏障，植物吸收室内二氧化碳，放出氧气，又可隔离开周边道路上的汽车排气，以及遮阳，在办公室工作的人不会感到是在高楼上工作，因为周边都有绿化，空气清新。C)每一层楼都设计了较多开敞空间和楼层连接的廊道，以利于人的活动。D)屋顶上有雨水回收装置，新加坡多阵雨，下雨时雨水流入透明的落水管围绕建筑旋转而下，不仅形成活动景观，还可产生降温作用。E)在建筑的外层设计有几个方向的大型玻璃风罩，风刮来时沿玻璃罩转移方向进入室内，加强了自然通风。F)太阳能发电，利用自然能源。G)楼内垃圾全部分拣收集，将玻璃类、塑料类、纸类、金属类、生物类等分拣、集中，卡车取走

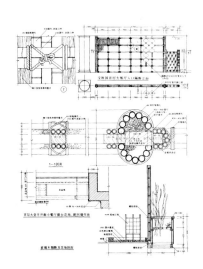

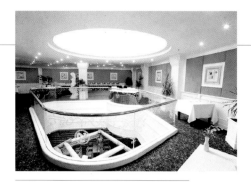

可再利用等。这些设计的创意都非常有意思。

这两个例子是介绍一些设计师在努力探索可持续发展的新模式，是创新设计的典范。

2. 创新设计应创造出更为合理、健康的人类生存方式。 主要是指为了保护人类赖以生存的自然环境，发展对环境无害材料的开发和利用，即大力开发使用"绿色建材"，"绿色"概念在这里已从狭隘的色彩概念转变为环保和生态意识概念，包含了对防火、防尘、防毒、防虫、防污染以及材料的可降解性和再生性等方面的研究，其目标就是使人类生存方式与大自然长久和谐共处。除了"绿色建材"概念外，"绿色"口号所指的范围在不断扩大，"吃绿"、"穿绿"、"用绿"、"住绿"、"游绿"，这些"绿"不是"色"，而是"识"。

3. 创新设计应反映时代性及体现信息时代的科技水平和成就。 可反映在造型特征、材料及工艺的运用、科技性能水平的诸多方面，换言之，就是用新的时代技术反映时代精神，利用新的物质技术条件去尽量发挥它们的审美可能性。因为凡历史留下的传统好东西都具有当时的时代性，都是立足于当时的物质技术条件所产生的久经考验的创新精品，并被后人所接受、继承并予发展，才成为传统。

4. 创新设计应具有创造性意匠、体现信息时代的审美意趣和新的审美指向。 设计也是一种文化追求，设计师不仅应当反映所服务社会的社会条件及群众意愿，还应当具有前瞻观念及创新意识，使设计产生新的审美指向，运用光、色、材质、肌理和抽象的造型设计要素来塑造空间，产生意境和情趣。意象清新、造型亲切、功能合理、材料无毒害、肌理质朴、细部精良的设计才是受人们欢迎的创新设计，才会给人们带来新的审美体验和时代进步感，以及文化成就感。

5. 创新设计应具有高尚的文化品位。 是指设计运用图形表现事物所具有的精神品质，设计师从大自然中发现美的规律，运用艺术表现能力通过设计创造出美好的环境为人服务，在满足使用功能的同时又使人愉悦情怀，陶冶感情，培养健康向上的情操。

6. 创新设计应具有精致的细部设计。 我认为强调细部设计是创新设计中的一个重点，它关系到设计质量的高下，有好的细部设计不仅可以提高设计质量，还会具有提神作用，提高品位的作用。没有细部设计的设计则会简陋、粗糙、空洞乏味。对如何作好细部设计现提供以下几个方面的内容供参改：

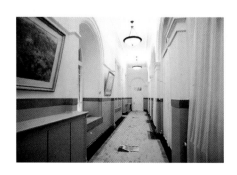

A)要有对使用者体贴入微的，适当的人体尺度设计。

B)要有精巧的界面交接过渡。

C)要有视觉上、触觉上都使人感到亲切友好的材质视觉和新的、恰当的肌理设计。

D)选择环境要素中的光、色设计时要充分考虑人的心理感受及需求，设计师若

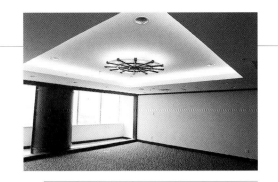

能综合好形、光、色进行创新设计则有利于创造新的空间环境形象。

E)要有精美的造型、图案、装饰设计、可在细部显示人工工艺痕迹，以产生与人的对话。

F)要有文化品位，高雅、具有不同情调、不同趣味的陈设艺术设计。

G)设计运用绿色建材概念指导选材：无毒、无害、经久耐用、可降解、可再生。

H)注意选用新材料和新的工艺技术，结构合理精巧。

总之，设计师匠心运用到相当的深度才能作好细部设计。

以上我从三个大的方面归纳了创新设计的主要内容和目标，这样有利于我们加深对创新设计的理解与认识，那么我们也同时会得出结论：

第一、创新设计与抄袭前人或他人设计背道而驰。因为抄袭的设计一定不会符合特定场合的功能要求及审美要求，产生生硬、浮浅、表面化之弊端，看似时髦，实则庸俗，从某种程度讲还有剽窃之嫌。

第二、创新设计与追求"时尚"有本质上的不同。所谓时尚，主指商业战场上商家的策划，从汽车、服装等的新款样式到流行色，不少商业竞争靠创造流行样式来赚钱，他们的口号是"领导时代新潮流"、实际上是"指导花钱的新方式"、时尚即成为卖点，不断翻新时尚就是不断制造卖点，因为是"钱"字当头，与我们所提的创新设计有本质上的不同。我们不应把追求时尚看成创新设计。

第三、中国的设计师应当努力钻研业务、扩展知识范围，不断提高自身专业综合能力，积极参加国际、国内学术交流、研讨活动，以尽快扩展视野和提高设计水平，真正的设计大师都是对本专业的全面知识融会贯通，对技能的东西驾轻就熟，对信息极其敏感，才能在创造的自由王国里任意驰骋，提出的构思才可以突破专业的一般模式，拿出高水平的创新设计。

中国是个拥有14亿人口的大国，国家的建设需要大量的自己民族的优秀设计师，中国的几个大型项目在国际上招标请国外大师进行设计，但遍布全国的无数个建设项目不可能都请外国人来作，中国设计师应当有志气作好自己的事情，何况，国际设计界也期待着有14亿人口的中国设计水平的提高，期待着一种有着强烈中国地域文化特色的现代设计的出现。这种设计不是照搬西方模式，而是在可持续发展战略思想指导下，立足于我们自己的物质环境和文化环境，运用当代科技成果的创新设计。中国设计师应当为人类社会的文化发展作出应有贡献。

今天在这里交流只是重点谈了自己对于"创新设计"的肤浅的认识，一定有许多考虑欠妥的地方，欢迎提出批评意见。

2000.8

(中国室内装饰协会印)

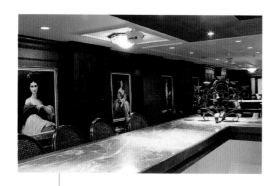

异型客房局部 ［左下］

大堂（从接待台看大堂）［右上］

二十八层中式"红柱餐厅" ［右下］

【新纪元大酒店】

年代／1998 年

地点／云南昆明

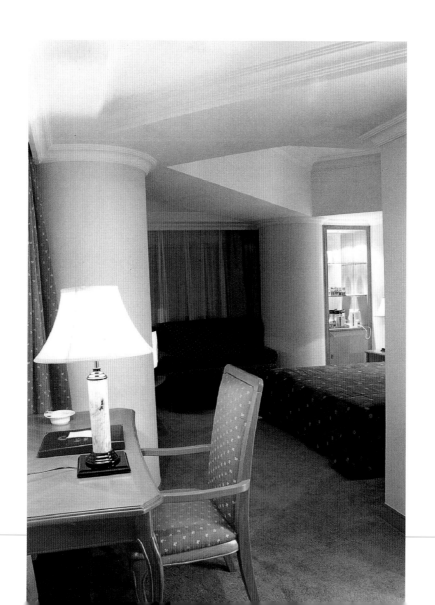

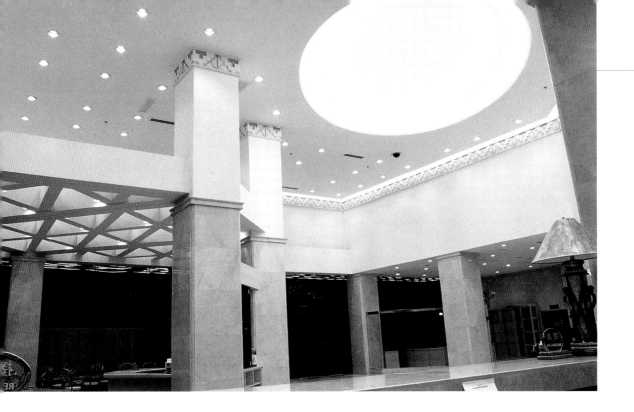

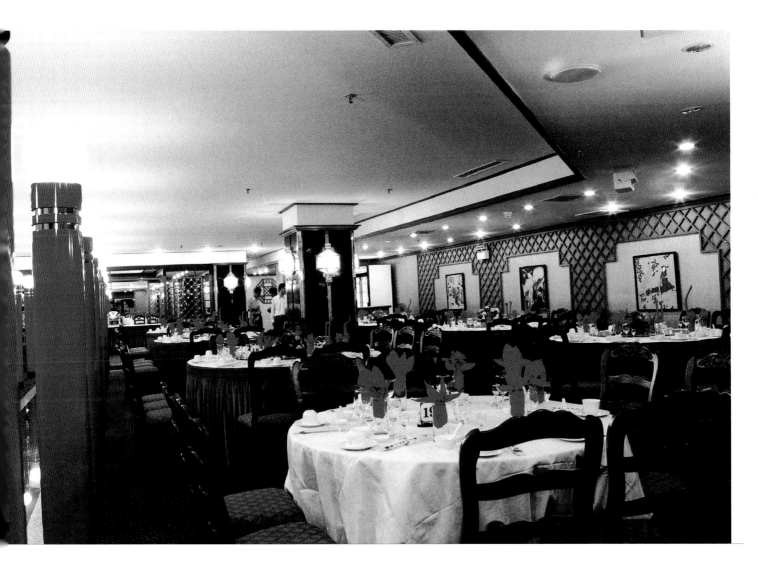

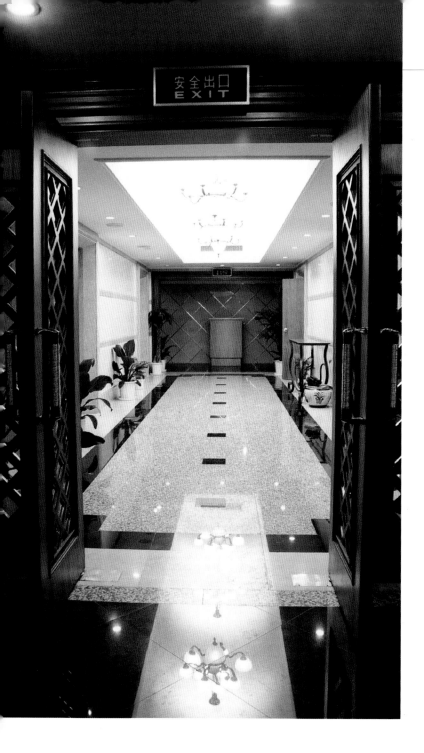

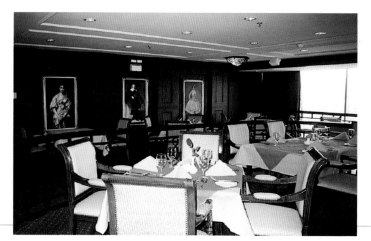

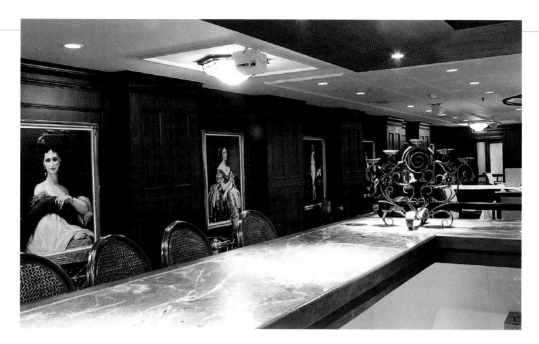

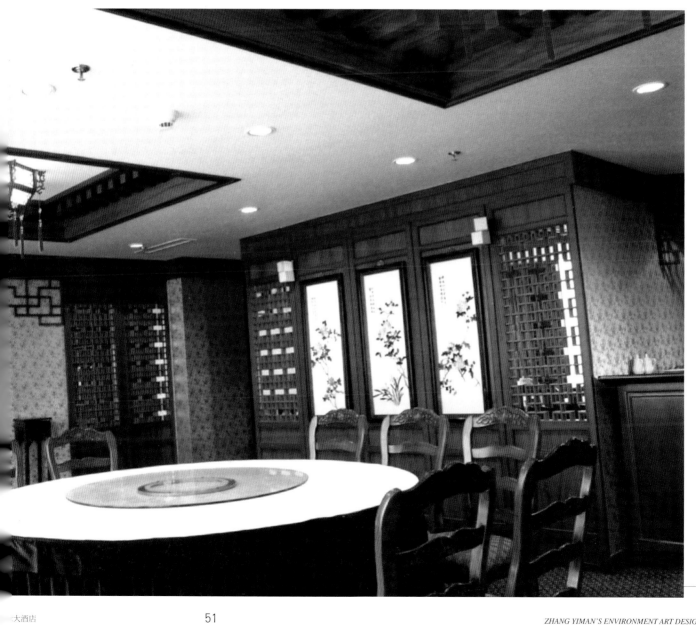

【新世纪宾馆】

主要设计人员／张绮曼 李朝阳 苏丹等

年代／1995年

地点／瑞丽

『新世纪宾馆主要厅堂包括大堂、休息厅、舞厅、卡拉OK厅及客房等几部分。

为了体现当地鲜明的傣族风情和浓郁的热带气息，同时满足宾馆的现代化功能要求，设计着重从傣族地方文化中汲取营养，结合当地天然材料，将其融入到室内空间和装饰造型中，形成独特的文化情趣。

宾馆大堂是体现设计主题的主要场所，因此在构思中把大堂中心独立的一个粗柱设计成南方天然树状造型，并将两侧临近距离双柱之间处理成带装饰图案的玻璃屏风，再配以藤编装饰以及下面的花池，既软化了柱子，又丰富了空间层次。再加上大堂酒吧天然材料的造型处理，使整个空间在天井自然光的映照下，显现出地方文化的神韵。

休息厅空间以开敞为主，以增强视觉连续感，通过墙面装饰性橱口及造型别致的灯柱、栏杆，使空间地域性更为鲜明、突出。

舞厅由于功能性较强，旨在体现装饰细部的含蓄性，用带有地方色彩的装饰面料进行墙面软包处理，用藤、竹造型围合半开敞的休息区，控制着舞厅的文化气氛。

卡拉OK厅亲切宜人，藤编休息座椅围绕着中心圆弧形舞池，两侧吊顶下降部分墙面及取地方建筑形式的特征，成为空间的形式主题，后面墙壁则处理成粗犷自然的扒纹形式，在彩色投射灯的映照下，显得颇为生动。

客房主要通过家具的造型变化、色彩搭配及材料的运用来体现地方文化气息。藤编的床头板、休息椅，再配以傣家风格的装饰图案，使效果更加突出。』

首层大堂及酒吧平面

1—1 立面

首层大堂及酒吧天花平面

A、B—首层大堂及酒吧平面图

2—2 立面

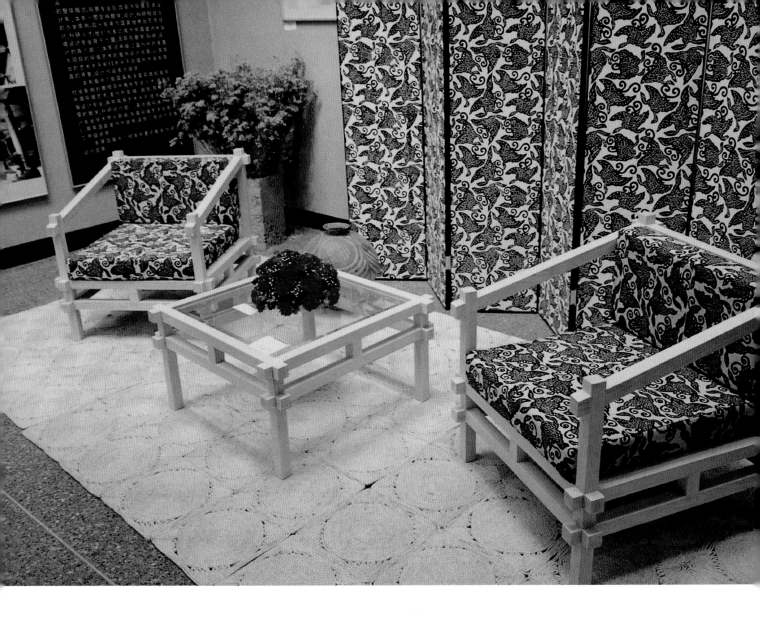

 【家具 · 家居】

地点 / 北京

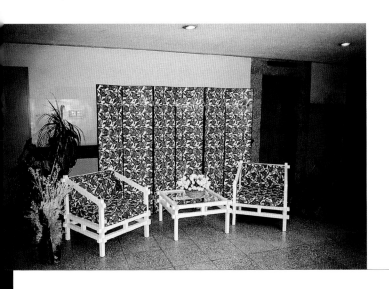

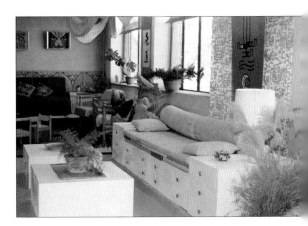

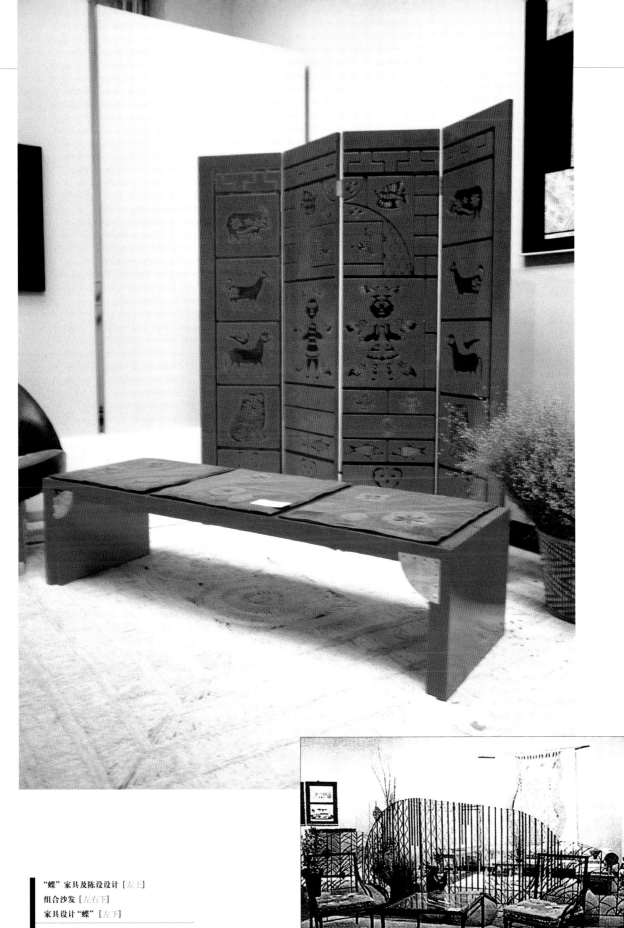

"蝶"家具及陈设设计［左上］
组合沙发［左右下］
家具设计"蝶"［左下］

家具设计［右上］
"林"家具及陈设设计［右下］

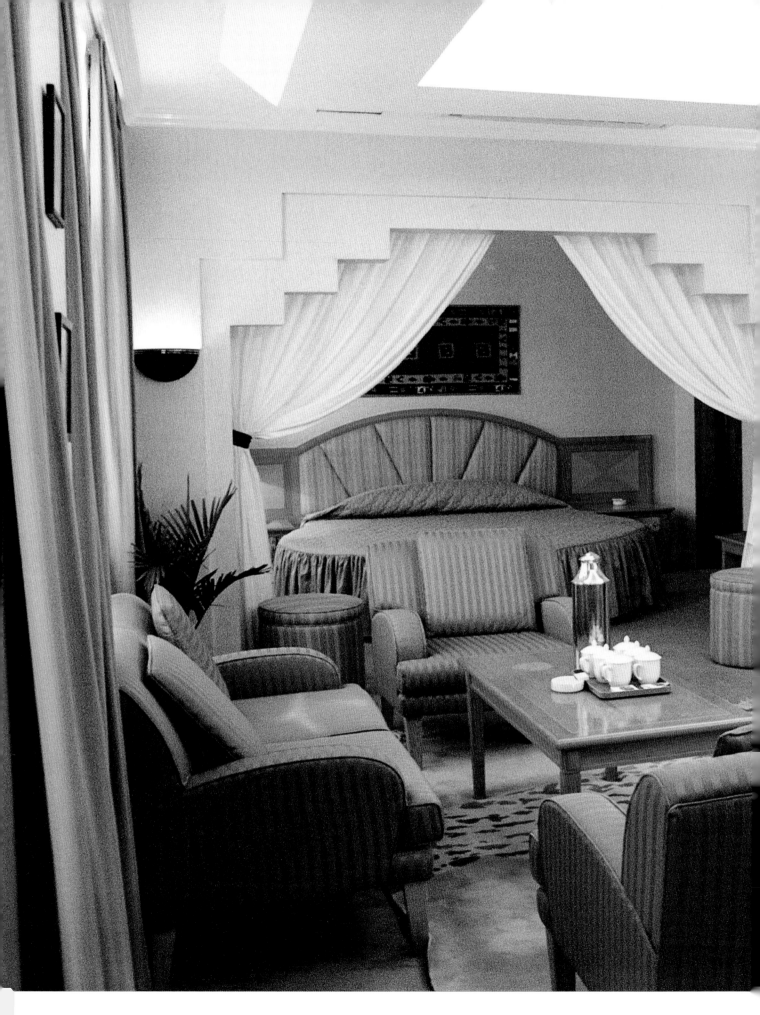

套房室内设计 [左]

家居环境设计局部 [右]

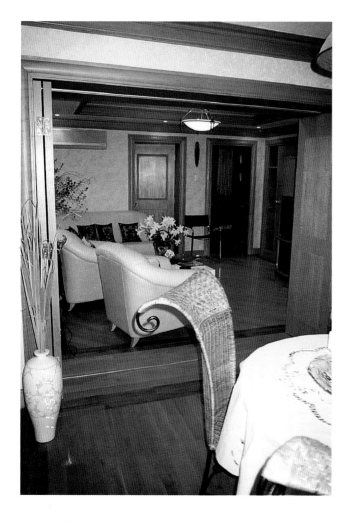

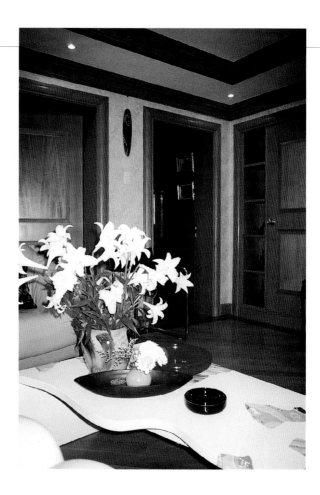

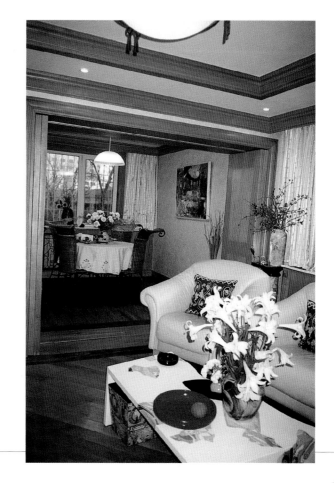

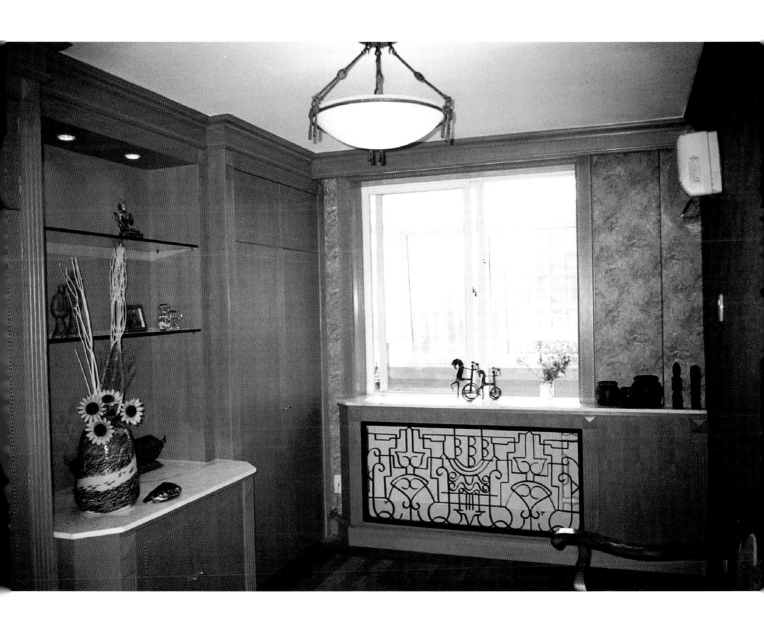

家居环境设计局部［左右上］
家居环境设计局部［左右下］
家居环境设计局部［左］
家居环境设计局部［右］

59

ZHANG YIMAN'S ENVIRONMENT ART DESIGN

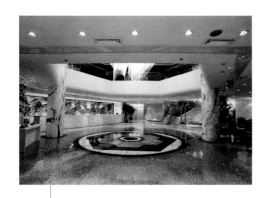

【金怡酒店】

主要设计人员 / 张绮曼 梁世英 李凤崧
　　　　　　　 郑曙旸 潘吾华 王建国等

年代 / 1993-1994 年

地点 / 广东珠海

C/

『金怡酒店座落于珠海市面向大海的海景路。由中央工艺美术学院环境艺术系承担室内设计。室内设计以欧陆风格为主调，色调定为豆沙红系列。

酒店大堂平面呈不规则形，净高只有2.6m，从而给室内设计带来了难度。为了得到较好的室内空间构图效果，空间造型多用弧线。既克服了由于净高太低给人的压抑感，同时，也增加了大堂的新意。二层天花向下悬挂的大型水晶吊灯泻落至首层。地面选用浅麻灰色花岗石拼铺，弧线型白色大理石服务台后采用表现有色冶金业兴旺发展的铜浮雕金属壁画，效果辉煌，成为大堂的视觉中心。对面为金色铜制棕榈树，下置小卵石和几块巨石，构成枯山水景观。通往楼梯厅前有汉白玉雕像和几处铺卵石的花池。这些室内造景丰富了空间变化，使得不大的空间充满诗意。整个大堂，高雅别致，令人赏心悦目。

咖啡厅取名"土屋"，位于首层西餐厅向下贯通的空间。中心部分以原木构成一个正方形亭架，两面墙体均以原木横向排列，层层向上，其口挂有猎枪兽皮。一侧墙体用灰砖砌筑，白灰勾缝，墙上摆着瓦罐、陶罐。另一隅设计有壁炉，由虎皮石筑成。厅的地面以页岩砌筑。整个室内以粗朴的木、石、砖装饰。在此餐饮，有置身于16世纪欧洲猎户"土屋"之感。

西餐厅取名"绿野"，与"土屋"咖啡厅上下贯通。四周墙体的欧式白木线脚镶边，内为豆沙红织物软包，墙体单元中部悬饰抽象油画，成为点睛之笔，天花亦用大面积白色喷涂。整个餐厅，色彩明快，清新淡雅，不落俗套。

中餐厅"唐宫"，以红、黑、金三色为主要设色，强调了中华民族传统色彩特征。餐厅分为一个大餐厅和三个小餐厅。小餐厅以推拉门分隔，与大餐厅空间通透，可分可合，使用方便。大餐厅地面选用富丽华贵的花卉图案地毯。各立面处理运用传统方法，结合现代工艺，雅而不俗。正立面的线织壁毯为餐厅增色不少。餐厅天花运用了多个六边形吸顶灯，曲线均衡布置，外侧以大面积筒灯补充光源。当室内灯火齐明，整个餐厅充满了喜庆温馨的气氛。

游泳池，采用自然采光，在水泥喷涂构架上装有金属灯具，水池的四周地面选用草绿色防滑瓷砖，宛若绿色草原上的一潭清泉。水池的正面为三个拱形镶嵌玻璃窗，精美华丽的镶嵌玻璃画，成为室内的重点装饰部位，绚丽缤纷。

金怡酒店建成后被评为广东省样板工程。』

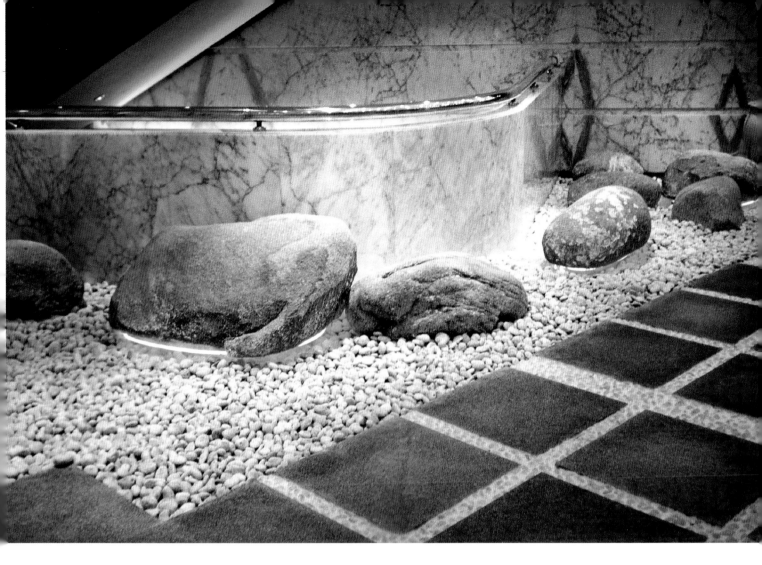

C、D—大堂平面图

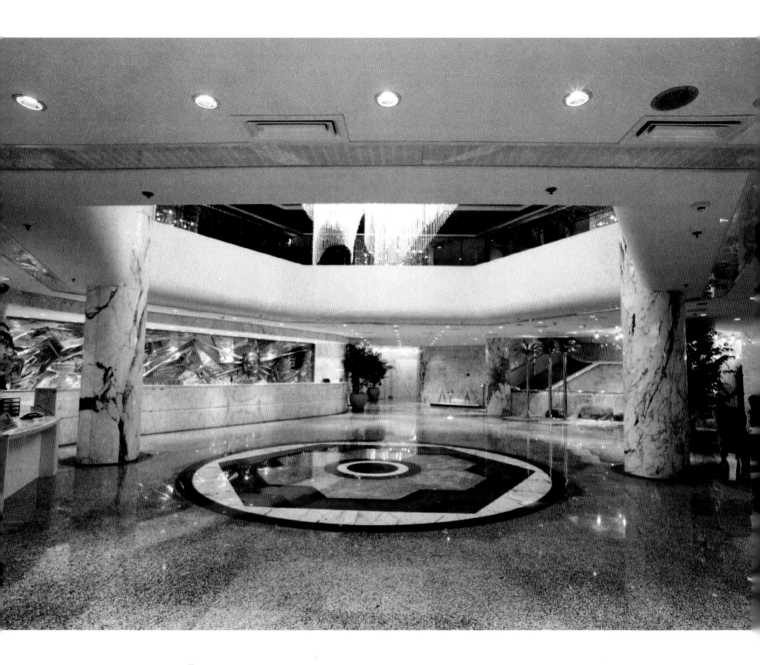

大堂 [左]
灯饰局部 [右上]

土屋咖啡厅 [右左下]
大堂局部 [右下]

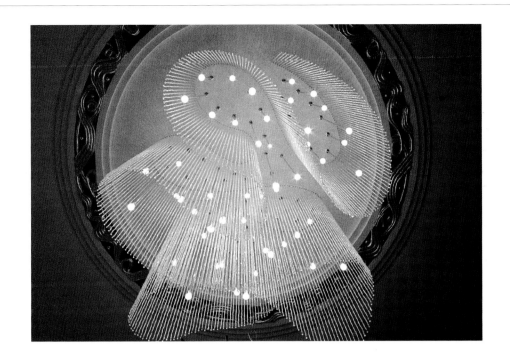

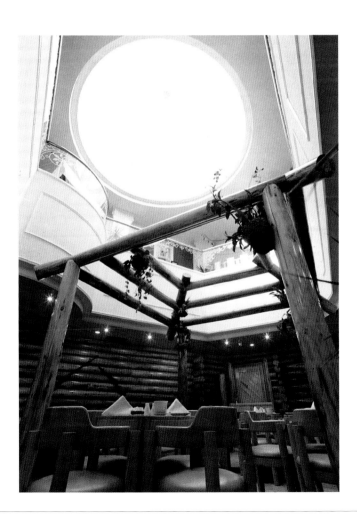

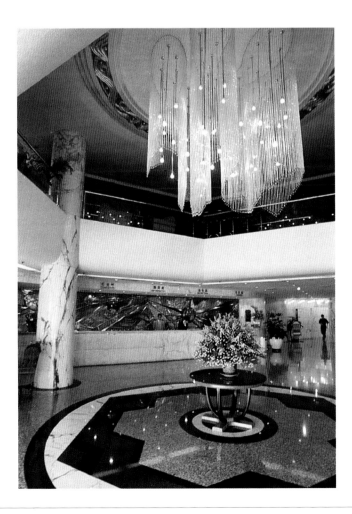

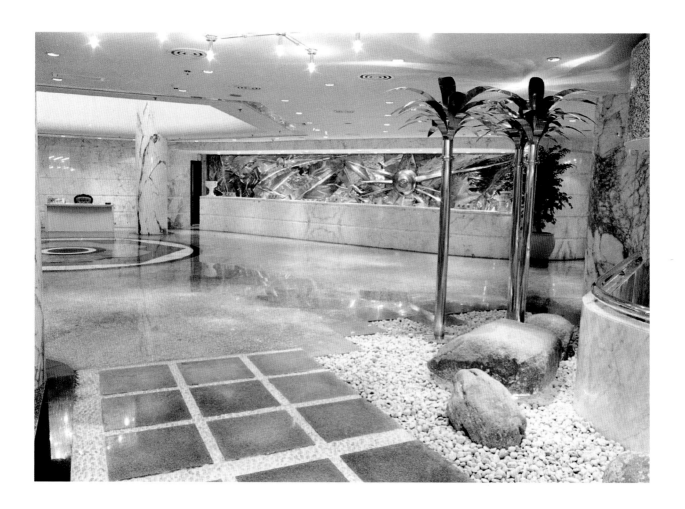

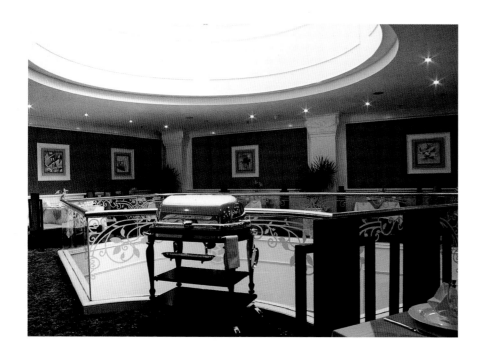

大堂（1992）[上]

绿野西餐厅 [下]

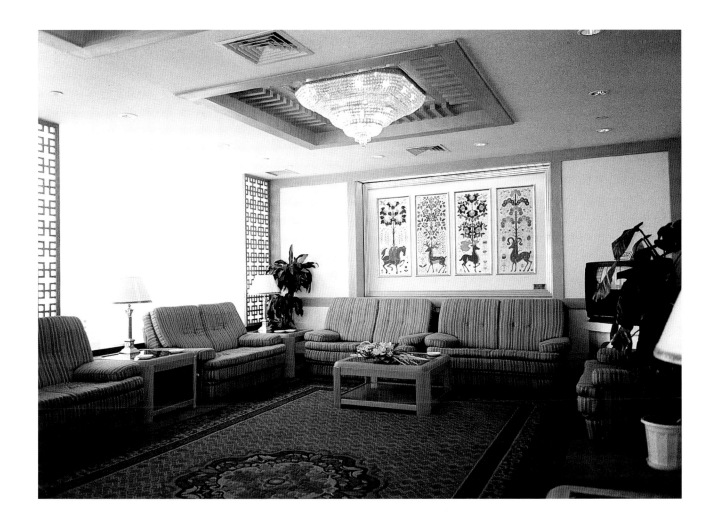

首都国际机场贵宾候机室 [上]

昆明百货大楼前广场 [下]

『空政接待楼的室内外环境艺术设计均考虑了军队使用的要求特点，既严肃高雅，又在现代明快的基调中求得变化。平面设计对原建筑设计作了部分修改，使用功能合理，空间造型注重整体艺术效果，选用装饰材料精良，环境色调高雅，受到使用单位的一致好评。

大堂：规模约为350m²，采用金花米黄进口石材墙饰面及柱面，褚色进口石材铺地面，地面中央、在水晶吸顶吊灯的下面是5m×5m地面石材拼花图案。

进入大堂左手是总服务台，背景墙面有雕塑家王培波创作的飞鸽汉白玉浮雕。右手是一组休息沙发，正面前方有喷水池，周边配置花卉植物，水池后面的南窗为整面玻璃镶嵌窗壁画。该玻璃镶嵌壁画尺寸为宽17m×高7m的巨大画面，以二窗间柱隔开，分为三个画面，组成整体。壁画内容采用自然风景题材，天空中有四个现代飞行器以强调空军特色。这幅巨大的玻璃镶嵌壁画是国内除教堂以外最大的玻璃镶嵌画。该壁画设色淡雅，造型设计优美，是该大堂的主要景观。沿水池旁壁画前的旋转楼梯上二层咖啡厅时，可以观赏玻璃镶嵌壁画的细部处理。

二层咖啡厅为172m²，沿北窗设一排人造绿叶组成的葡萄架，与内侧斜向铁花隔断呼应，创造了咖啡厅活泼的气氛，垂挂的枝叶也能遮挡门头上部的水泥构件。

二层贵宾餐厅、中型餐厅和四个小餐厅，总面积为432m²，造型色调各异。中型餐厅为浅麻灰磨光花岗石地面，贵宾餐厅及小餐厅均为满铺地毯，各厅的软包墙面，选材不同，木装修线型也不同。

首层大宴会厅：从大堂右侧经梯厅进入大宴会厅，面积为432m²，有200席。黑、白大理石铺地，墙面及天花均采用花樟木贴面板饰面，创造出一种暖色调的华贵雅致、整体性很强的空间艺术效果。

四层大报告厅共560m²，以蓝色为主色调，木装修均为木本色油漆饰面，天花是在球形网架上吊挂白色轻质铅扣板。地毯、墙面织物、大面积窗帘以及大幕均选用蓝绿色织物。

大报告厅虽造价较低，由于选材选色的成功，空间造型整体性好，该大厅取得了较好的空间效果。』

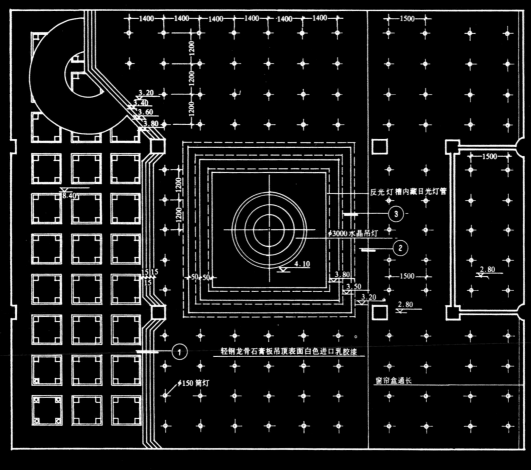

天花平面

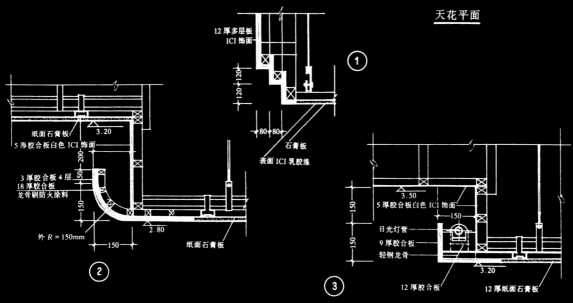

E一 首长休息厅平面图

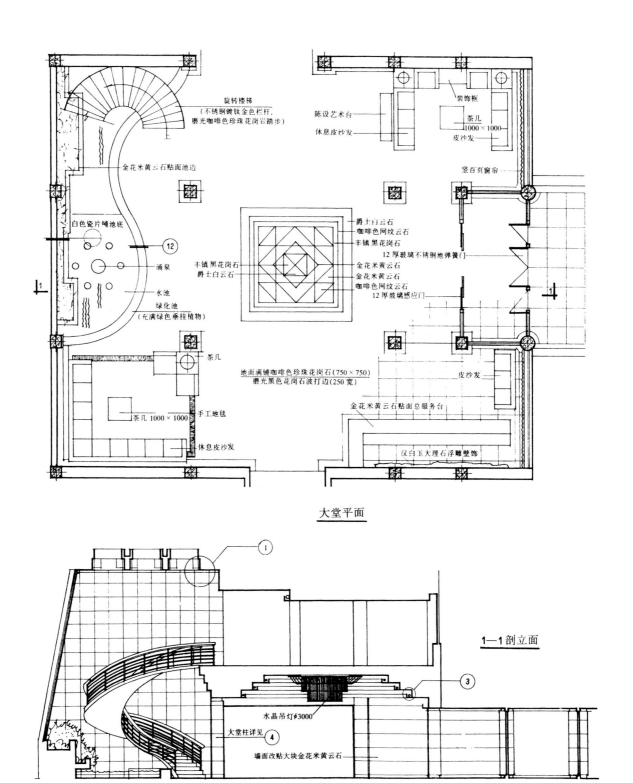

旋转楼梯
(不锈钢镀钛金色栏杆,
磨光咖啡色珍珠花岗岩踏步)

装饰框

陈设艺术台

茶几
1000×1000

休息皮沙发

皮沙发

金花米黄云石贴面池边

竖百页窗帘

白色瓷片铺池底

12

爵士白云石
咖啡色网纹云石
丰镇黑花岗石
12厚玻璃不锈钢地弹簧门

涌泉

丰镇黑花岗石
爵士白云石

金花米黄云石
金花米黄云石
咖啡色网纹云石
12厚玻璃感应门

水池

绿化池
(充满绿色垂挂植物)

茶几

地面满铺咖啡色珍珠花岗石(750×750)
磨光黑色花岗石波打边(250宽)

皮沙发

茶几 1000×1000
手工地毯

金花米黄云石贴面总服务台

休息皮沙发

汉白玉大理石浮雕壁饰

大堂平面

1

1—1剖立面

3

水晶吊灯φ3000

大堂柱详见 4

墙面改贴大块金花米黄云石

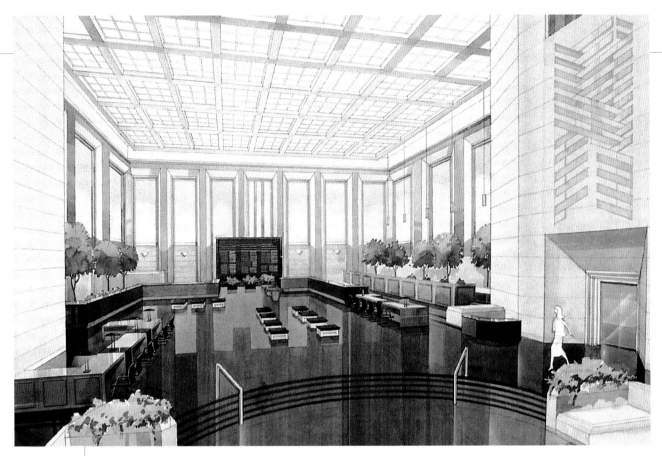

 【新加坡中国银行营业大厅】

年代 / 1995–1998 年

地点 / 新加坡

新加坡中国银行营业大厅（透明水色）【上】
新加坡中国银行营业大厅（透明水色）【下】

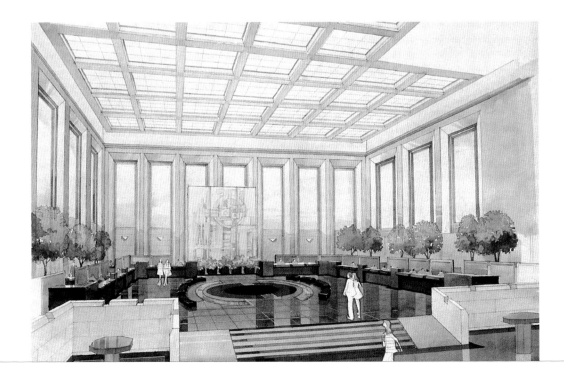

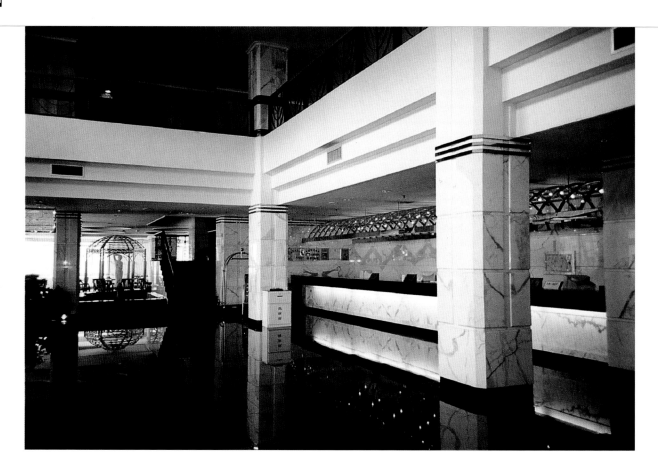

■ 【泰安培训中心酒店】

年代／ 1996 年
地点／ 山东

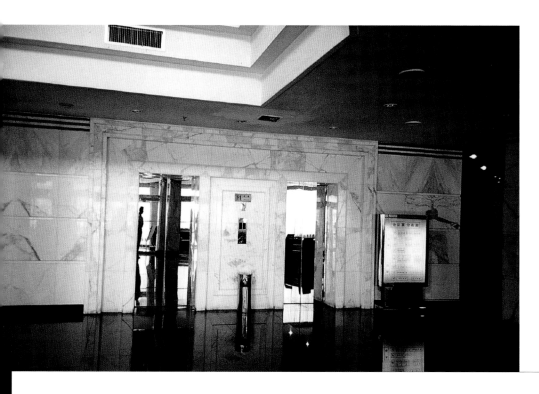

大堂 [上]
大堂局部 [下]

【中国远洋运输总公司办公楼】

年代 / 1996 年

地点 / 北京

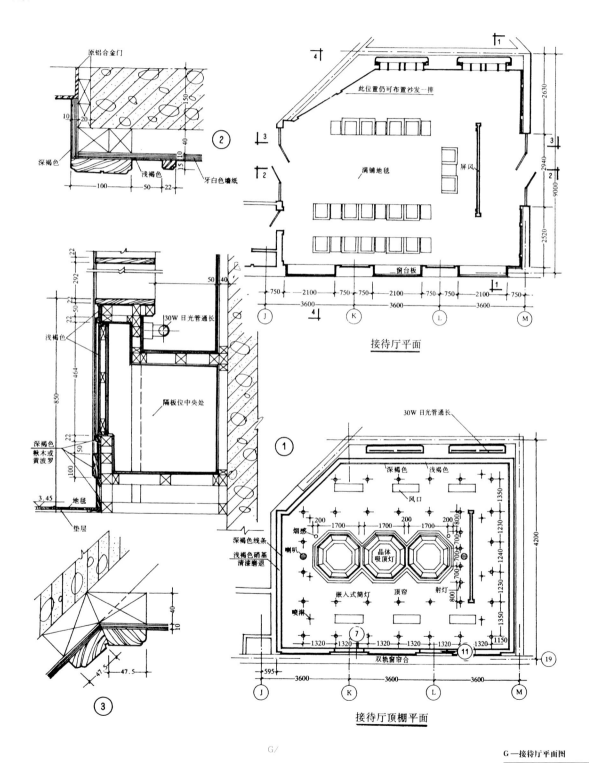

原铝合金门

深褐色

浅褐色

牙白色墙纸

②

30W 日光管通长

浅褐色

隔板位中央处

深褐色
椒木或
黄波罗

地毯

垫层

深褐色线条
浅褐色硝基
清漆磨退

③

此位置仍可布置沙发一排

屏风

满铺地毯

窗台板

接待厅平面

30W 日光管通长

深褐色 浅褐色

风口

烟感 喇叭

晶体吸顶灯

嵌入式筒灯 顶帘 射灯

喷淋

双轨窗帘盒

接待厅顶棚平面

①

G—接待厅平面图

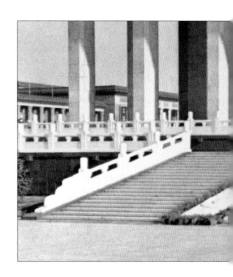

 【毛主席纪念堂】

年代／1977 年
地点／北京

『毛主席纪念堂 1977 年开始兴建，1978 年上半年建成。其建筑外檐装修及室内设计由中央工艺美术学院和北京市建筑设计院等单位共同完成。

张绮曼在纪念堂现场设计组工作期间完成了以下项目设计及施工监理任务：

① "毛主席纪念堂"匾额设计。

② 铜大门设计(四面)。

③ 踏步垂带汉白玉石刻图案设计(南北二面)。

④ 建筑立面檐间石刻花饰图案设计。

⑤ 瞻仰厅室内设计及墙面木雕图案设计。

⑥ 纪念堂门卫亭墙面图案设计。』

纪念堂立面设计（1977年）［上］
纪念堂局部［下］

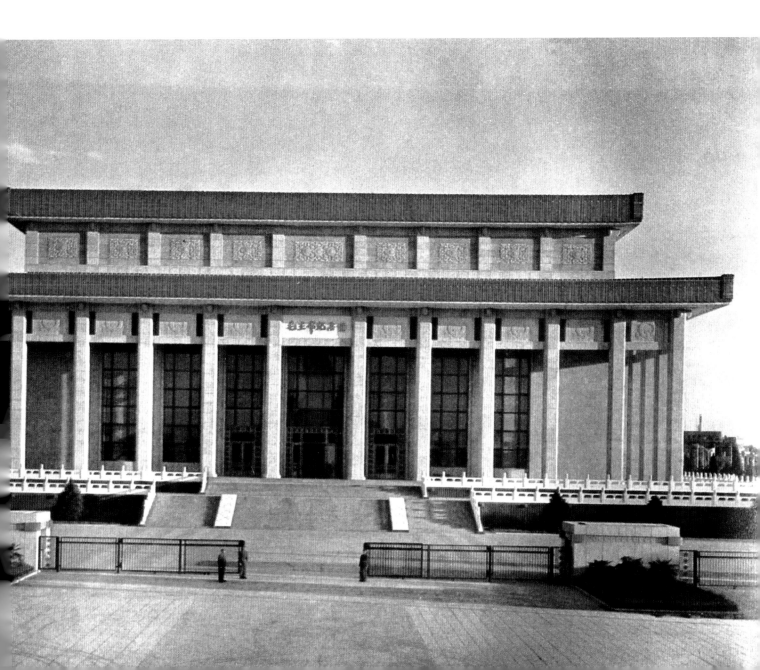

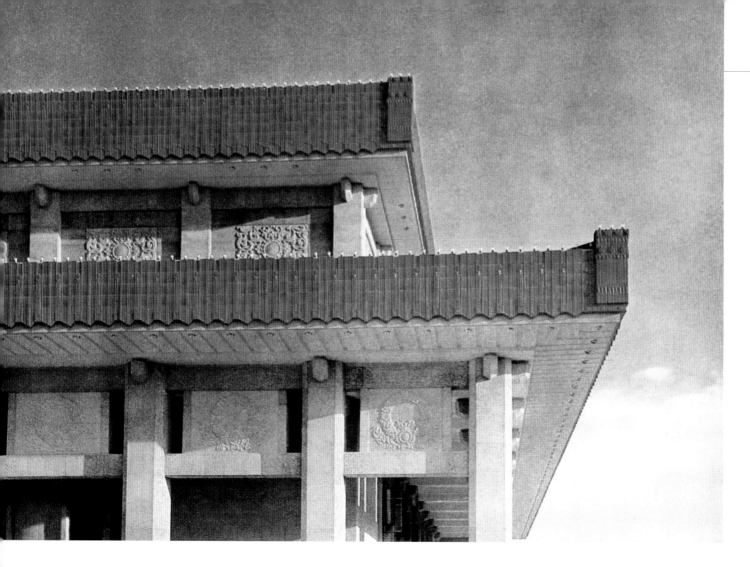

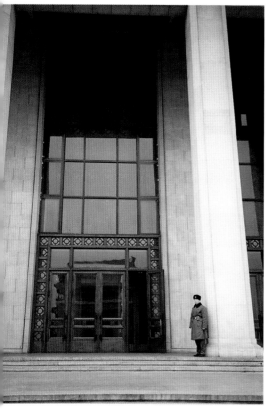

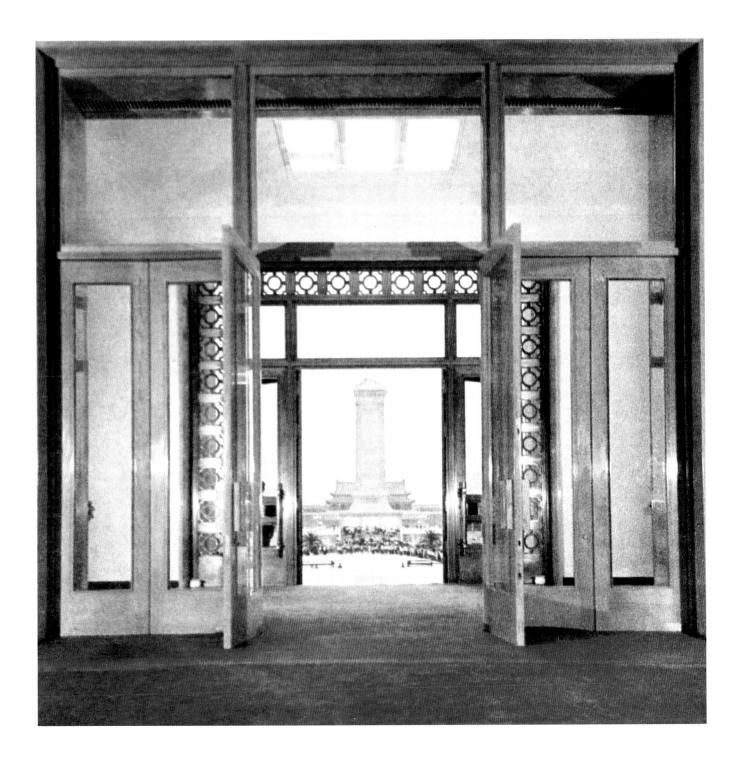

纪念堂琉璃屋檐 [左上]

纪念堂局部 [左下]

台阶汉白玉垂带设计 [左右下]

纪念堂四方立门 [右]

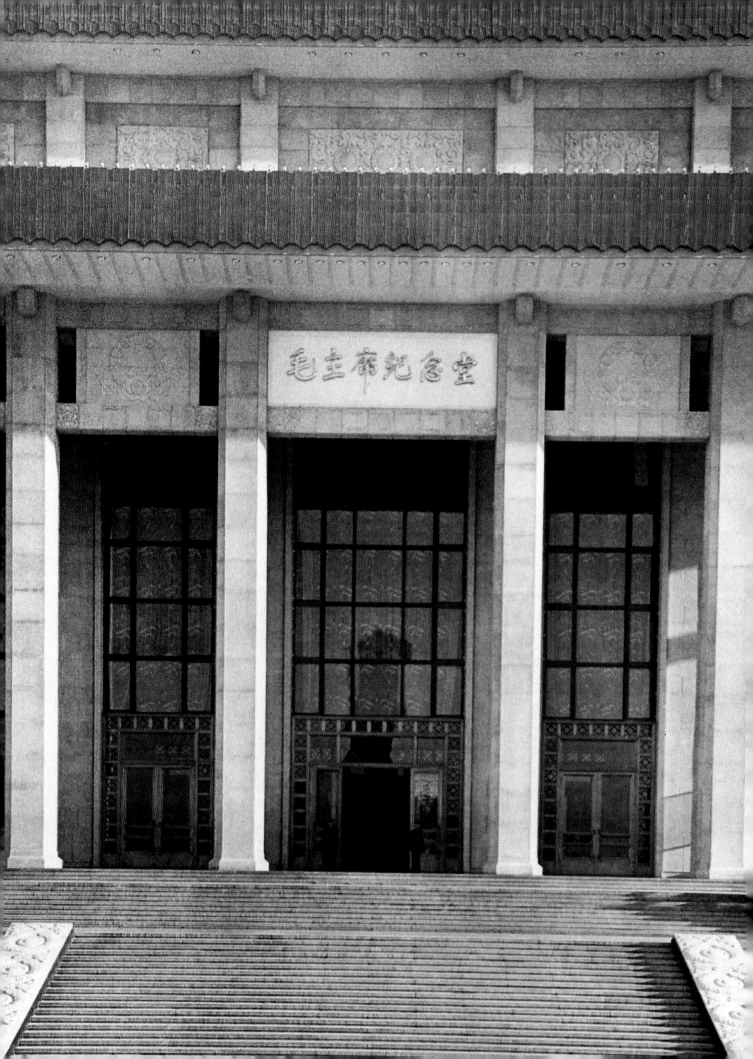

纪念堂局部　四方立门局部 [左]

纪念堂装饰图案 [右]

纪念堂装饰图案

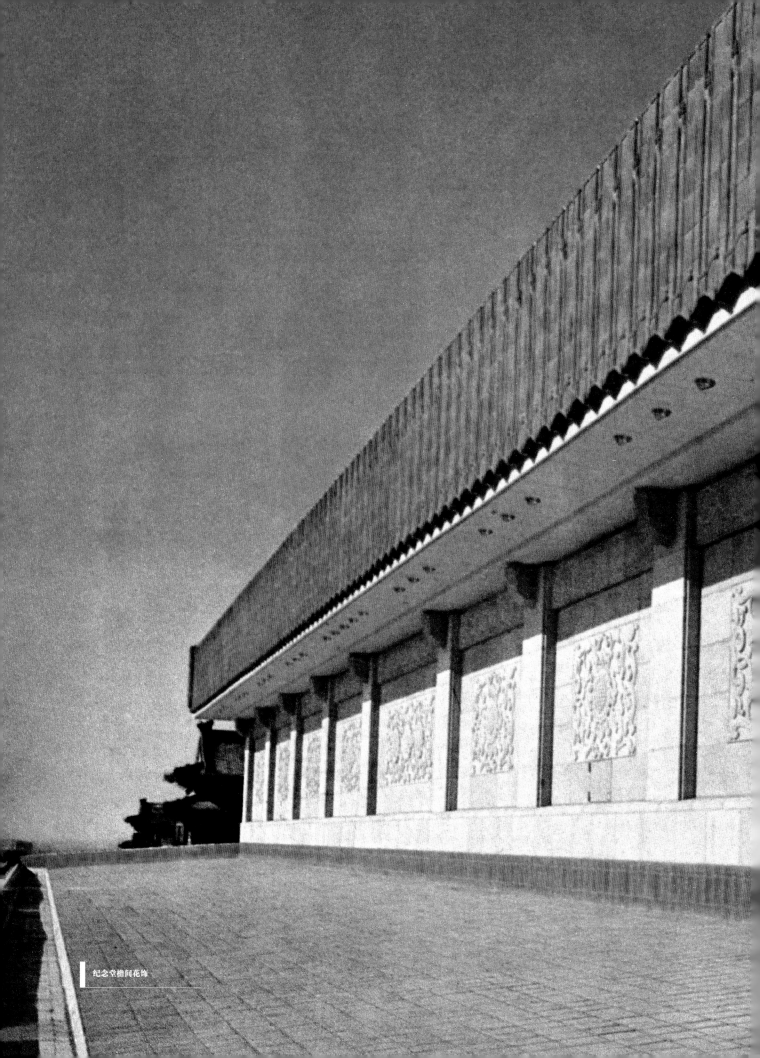

纪念堂檐间花饰

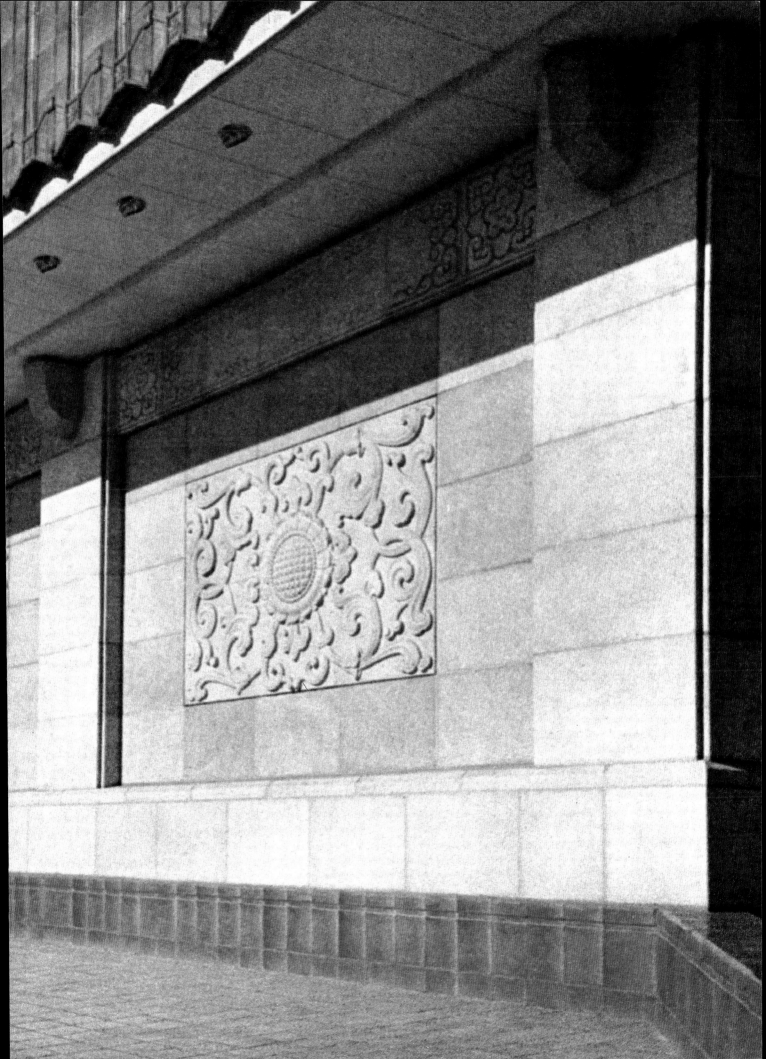

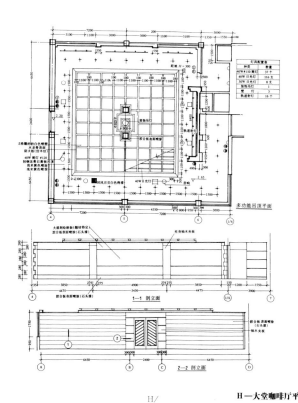

灯具配置表	
种型	数量
40W 4150 筒灯	37 支
40W 日光灯	116 支
30W 日光灯	8 支
装饰吊灯	1
壁 灯	3
轨道射灯	16 个

多功能吊顶平面

1—1 剖立面

2—2 剖立面

H/

H—大堂咖啡厅平面图

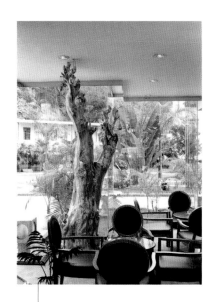

 【金太阳大厦】

主要设计人员 / 李朝阳 苏 丹
　　　　　　　李 鹰 邓 轲

地点 / 广东珠海

『金太阳大厦综合楼位于珠海市中部沿山地段，建筑面积 6000m²。

该大厦室内设计以表现山西省优秀文化传统、著名艺术遗产为指导思想，整个室内为石绿色调。大堂右侧墙面设计了较大面积的汉白玉深浮雕"云冈石窟"缩影，成为大堂的视觉中心。所选佛像姿态生动，面部造型精美，神态安详。这组白色浮雕由大堂的大花绿理石地面和墙面所衬托，局部又有门扇及门把手等钛金质感点缀其间，大堂的色彩效果和艺术氛围，给人们留下难忘的印象。

首层中餐厅由大堂右侧钛金玻璃门进入，朱红色漆饰木装修，白色墙面，两组"永乐宫壁画"复制品嵌在墙上。红柱、吸顶灯笼藻井式天花，构成了洋溢着喜庆气氛的中餐厅环境。

四个小包间内配置了典雅的绘画艺术品，装修也富于变化。

首层左侧有门通入舞厅，舞厅虽小但设备齐全，全软包墙面有利于音响效果。

二层多功能厅作方形木格子天花藻井发光顶棚处理。一侧通长窗挂落地绿色窗帘，另一侧的通长实墙取上、下的中段做长 10m 的山西传统工艺"大漆刻灰"贴金装饰壁画，画面上绿叶树丛中有鸟儿飞翔。地毯为大花图案绿色调，正面小舞台幕布也为绿色。木装修为深柚木色相，室内绿金相映，显得凝重华贵。

二层西餐厅的绿色与木本色漆饰形成主调，平面布置及天花造型有曲线呼应，室内雅致舒适。

该大厦有 70 间客房，包括一个三套间和数个双套间客房，室内均以绿色为主色调，家具造型现代化，室内设备精良，窗外景色秀丽，达到了四星级酒店客房的环境水平。

该大厦落成后于 1996 年被评为广东省优秀工程项目。』

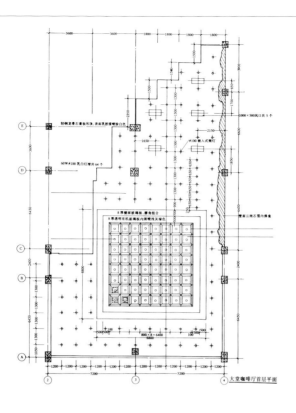

大堂［下］

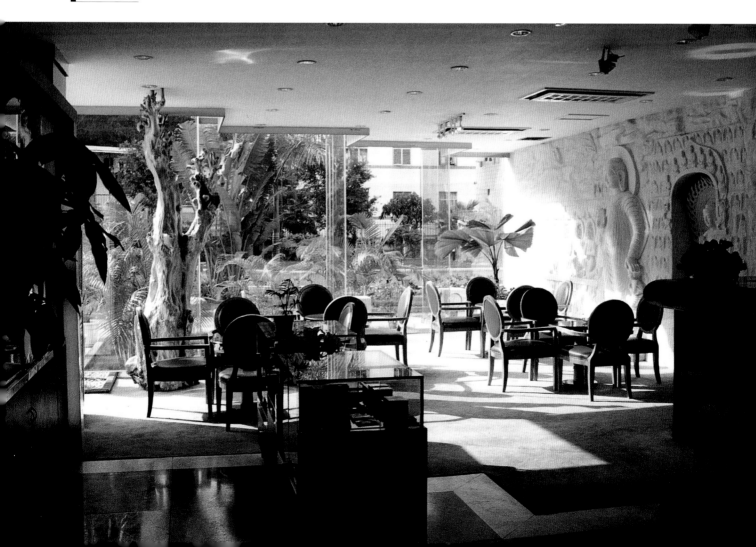

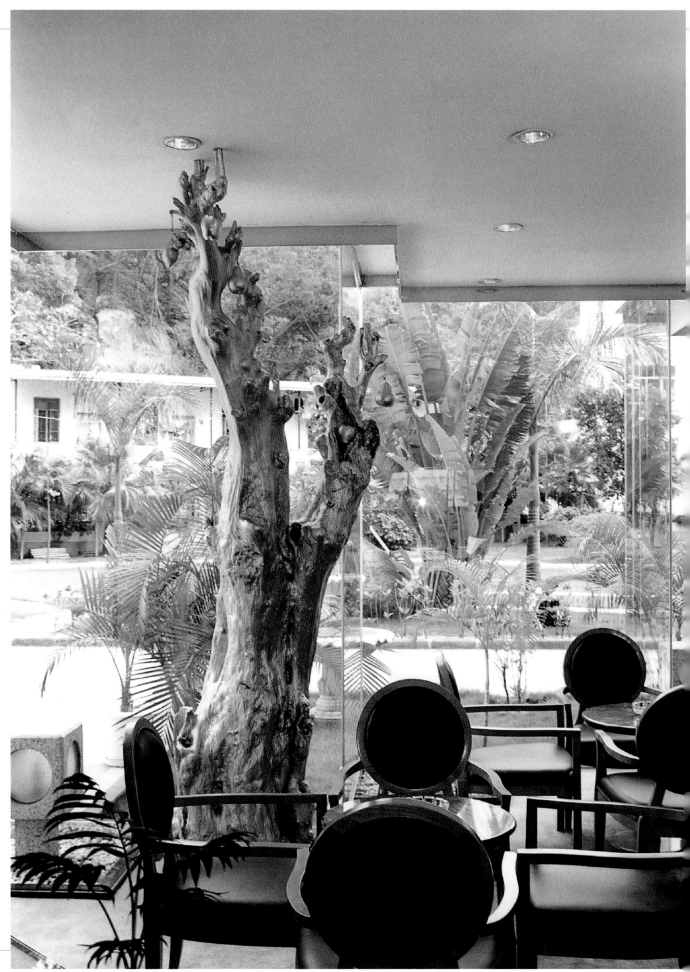

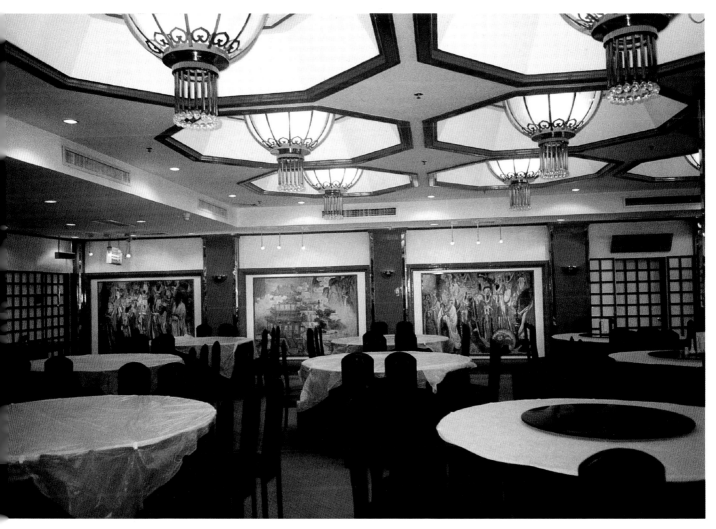

大堂局部 [左]
金树局部 [右上]
中餐厅 [右下]

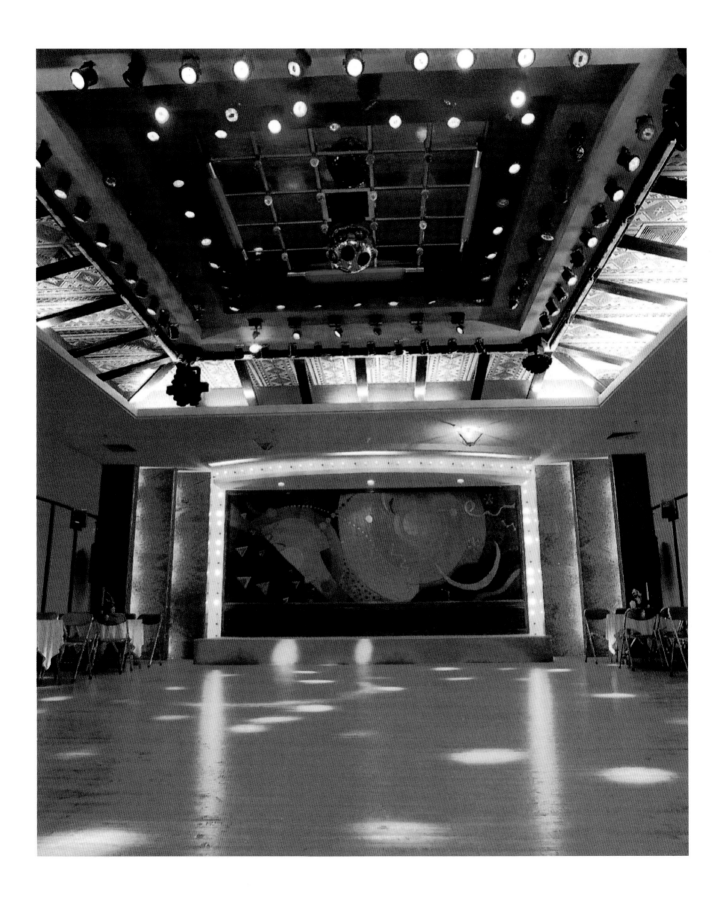

【民族文化宫】

设计主持人 / 梁世英

主要设计人员 / 张绮曼 李凤崧
　　　　　　　潘吾华 张　月

年代 / 1988-1989 年

地点 / 北京

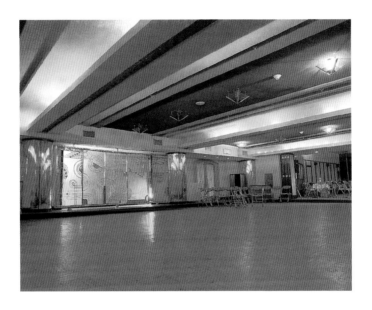

『民族文化宫是中国惟一被列入世界建筑史的建筑，是我国50年代十大建筑中颇具特色的建筑。1988年初，对北京十大建筑之一的民族文化宫进行大修，结构加固和室内更新设计。由中央工艺美术学院环境艺术设计系承接了文化宫西翼11个厅堂的室内设计，力求在原有民族风格的基础上进行提炼、创新，使之不失传统风韵而又有鲜明的时代感。

本工程于1989年完成装修改建工作。

空间造型是设计构思的重点，力求充分利用空间(如在舞、餐厅增设夹层)，并运用各种艺术手段协调空间感(如对小舞厅的顶棚作阶梯状豆沙红色退晕处理，以减弱空间偏低的感觉)，伊斯兰餐厅作成穹顶，以增加宗教气氛等。

在光和色的运用上，追求光与色的映衬效果，并以此突出环境的个性，例如民族舞厅的豆沙红色退晕是用光带加强效果的；小舞厅中抽象流动线型的铜花笸子，以五色光为衬景而形成具有音乐感的视觉中心；贵宾餐厅主要用伊斯兰图案花格的发光顶棚来体现高雅圣洁的气氛。

在材质运用上，不片面追求华丽，而是着眼于巧妙地组织材质的对比，并注意视觉与触觉的舒适度。在肌理的选择上，我们注意到空间大小与距离感等因素，并尽量使用国产材料以降低造价。

协调统一是美感的基本原则，我们追求每个空间各具特色，但又不失统一的基调。各厅堂之间，个性与共性相互交融，时代精神与传统文脉相映，既突出了民族特色，又符合各民族共同的审美意向。

该设计曾获北京市优秀室内设计奖。』

小舞厅 [右]

大舞厅 [左]

【电力大厦】

主要设计人员／苏　丹　杨冬江
　　　　　　　　李朝阳　黄　艳　等
年代／1995
地点／山西太原

『电力大厦装修改造于 1995 年开始，当年改造施工完毕，该大厦位于太原火车站前迎泽大街右侧。该项设计以现代风格为主，色调为红色。

　　大堂共 200m²，装修造价约为 9000 元／m²，中餐厅 420m²，造价约为 2000 元／m² 左右。

　　大堂采用进口印度红磨光花岗岩铺地，金花米黄理石贴墙面、柱面，总服务台后墙作钛金，板上有门钉装饰，左侧通精品店及休息小厅，配置洋红真皮休息沙发，墙上饰红色波斯图案壁毯一块，右侧过总服务台通往咖啡厅，有绿化景观，前方通电梯厅及上二层的红色台阶，天花口装饰金色花枝吊灯，大堂富丽堂皇，色光相映，景致生动。

　　二层大餐厅由于施工单位在施工中做了不少改动，致使效果未能达到设计的要求。

　　各类客房受到原有建筑条件的限制，在原有招待所客房内又都隔出了一间小卫生间，使客房面积太小，影响了使用效果。室内设计是在"小"字上做文章，而最后的客房改造基本还是令人满意的。』

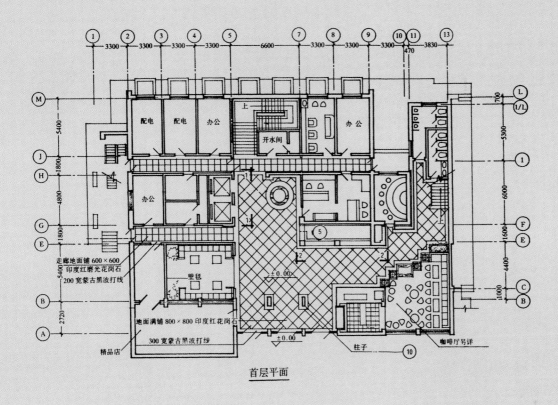

配电 配电 办公
上
开水间
办公
办公
壁毯

走廊地面铺 600×600
印度红磨光花岗石
200宽蒙古黑波打线

地面满铺 800×800 印度红花岗石

300宽蒙古黑波打线

精品店

柱子

咖啡厅另详

±0.00

±0.00

首层平面

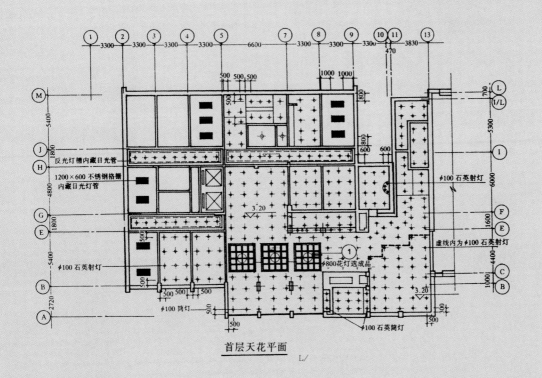

反光灯槽内藏日光管

1200×600 不锈钢格栅
内藏日光灯管

ϕ100 石英射灯

ϕ100 石英射灯

虚线内为ϕ100 石英射灯

ϕ800花灯选成品

ϕ100 筒灯

ϕ100 石英筒灯

3.20

3.20

首层天花平面

L/

L—大堂平面图

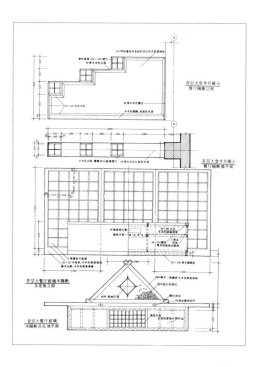

M／　　　**M—大堂平面图**

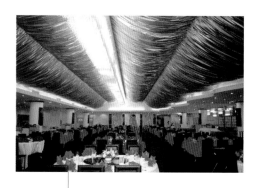

【宝胜园酒家】

主要设计人员／葛　非　邓　轲

年代／1995 年

地点／广东珠海

『宝胜园酒家位于珠海市拱北，距通往澳门地区的拱北海关很近，一、二层建筑平面展开，设数处室内庭园，为园林式餐饮建筑。

该建筑门厅设水景观，由竹篱和水车组成田园景象。首层大餐厅可供 700 余人同时进餐，另设 18 个少数民族风格样式的小餐厅和 12 个日式餐厅。该酒家为具有千人以上餐座的特大型粤菜酒家。

宝胜园酒家室内装修面积约 4000m²，装修造价较低，通过精心设计，汲取了少数民族的艺术特征，同时又强调了现代特点，用国产装饰材料和纯朴的艺术手法，创造出诗情画意的环境氛围。

首层大餐厅的室内设计突破了常规作法，天花设计成金银相间镀膜织物的帐幔形式，配合中部通长的晶体玻璃吊饰及灯球，右侧为数组矮隔扇屏风及绿化，左侧枯山水内庭景观延续至顶端。大厅正前方贴金箔装饰壁画和质朴的陈设艺术品，创造出令人赞叹的大空间形象。

各少数民族厅堂均有不同的色调及空间造型设计，强调了各少数民族文化艺术特色，采用该民族工艺品进行点缀装饰，取得了较好的艺术效果。

日式餐厅以简洁明快的手法，配置室内庭园，方格子木装修等，获得了理想的室内效果。

值得介绍的是首层大餐厅旁的男、女洗手间的室内设计。为了改变人们对洗手间的习惯看法，在洗手间内也设置了室内小庭园，枯山水手法造景，配上盆栽植物，使人们在使用洗手间时也能享受优美的环境，受到客人的赞赏。宝胜园酒家洗手间环境设计的水平也为整个建筑的环境增辉。

宝胜园酒家建成后，由于环境艺术品位较高，为该企业带来了良好的经济效益。

1995 年，该室内设计荣获"当代优秀环境艺术设计作品"奖。』

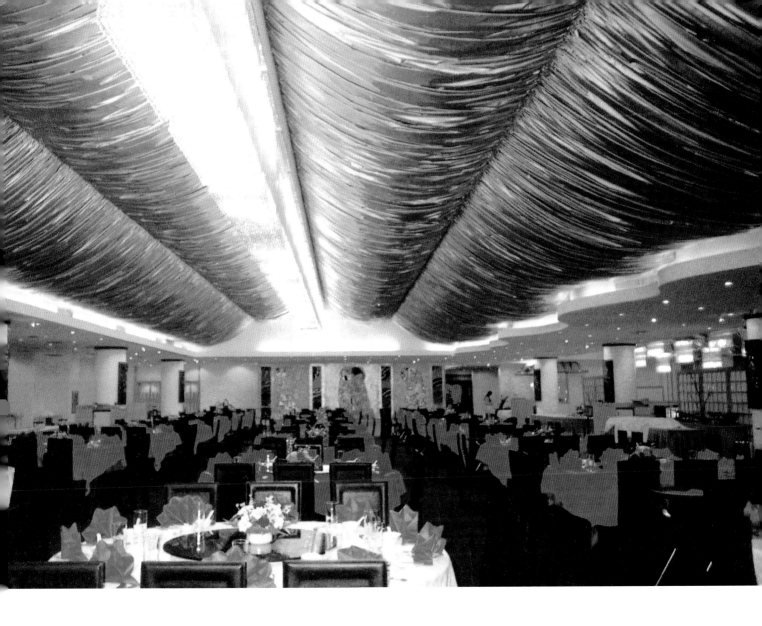

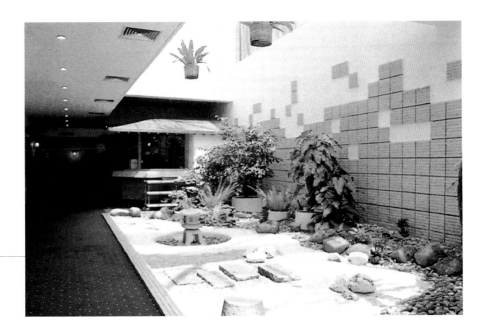

大餐厅［上］

一层室内庭园［下］

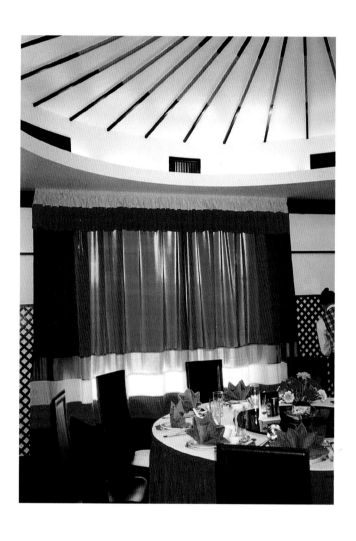

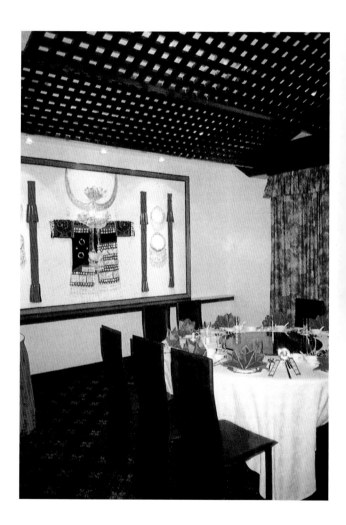

彝族餐厅［左］
苗族餐厅［左右］

藏族餐厅［右上］
蒙族餐厅［右下］

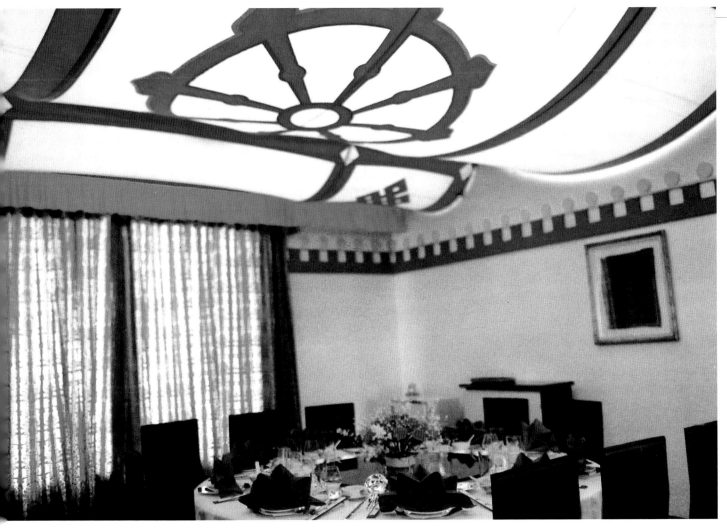

门厅放大详图

N—大堂平面图

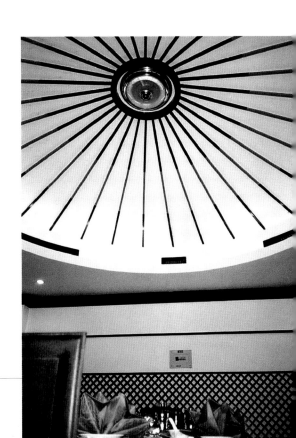

张绮曼艺术简历

→大学毕业时实习于四川←

姓名： **张绮曼(女)**

出生日期： 1941 年 10 月 30 日

出生地： 西安

专业技术职称： 环境艺术设计专业教授(1992)　博士生导师(1997)

工作单位： 原中央工艺美术学院环艺系主任(1986——2000.1)

　　　　　　现清华大学美术学院教授

主要兼职：

　1995.5　至今，中国室内装饰协会副理事长，工程设计委员会主任

　1995.6　至今；中国工业设计协会常务理事，室内设计专业委员会主任

　1996.5　至今，中国建筑装饰协会常务理事

　1994.2　至今，北京市政协委员，政协城建委委员

主要学历：

　1959.8　——1964.7，中央工艺美术学院建筑装饰系本科五年

　1978.8　——1980.10，中央工艺美术学院室内设计专业硕士研究生

　1983.1　——1986.6，日本东京艺术大学环境造型设计室访问学者

主要工作经历：

→大学毕业时←

　1964.8　——1970.4，建工部北京工业建筑设计院从事建筑设计，任技术员

　1970.5　——1978.7，北京建筑设计院从事建筑设计，任技术员

　1980 年 10 月始，研究生毕业留校任教

　1983.1　——1986.6，日本东京艺术大学任客座研究员及非常助讲师

　1986.8　至今，中央工艺美术学院室内设计系主任，1988 年经教委批准改为环境艺术专业，任环境艺术设计系主任，副教授，教授

专业理论成果：

　1. 主编大型专业工具书《室内设计资料集》

　　　1991 年荣获建设部"全国优秀建筑科技图书"一等奖

　　　1993 年台湾繁体汉字再版(大 16 开,460 页)

　　　1996 年获轻工总会"全国优秀教材奖"二等奖

　2. 主编大型专业参考书《室内设计经典集》(大 16 开，460 页)

　　　1996 年获建设部"全国优秀建筑科技图书"二等奖

　　　1996 年获轻工总会"环境艺术设计专业建设"部级奖二等奖

　3. 主编大型专业工具书《室内设计资料集 2》(室内陈设艺术编)

　　　(大 16 开,692 页)于 2000 年 3 月出版

　4. 论文《中国·日本居住空间比较研究》, 85——86 年No1."和风住宅的空间"、No2.

"中国庭院和日本庭院"、No3."中国式家具"相继发表在日本"设计研究"学术刊物第52、54、57期

→于日本东京银座←

5. 论文《室内设计专业设立的回顾》 1987年、1988年分别发表在"装饰"第3期和"建筑学报"第3期

7. 论文《室内环境设计的光与色》 1988年"实用美术"第29期

8. 论文《关于室内环境设计的审美追求》 1988年"设计"杂志第1期

9. 论文《设计哲学与现代室内设计》 1989年"装饰"杂志第4期

10.《更新观念、扩展视野》 1989年"室内"杂志第1期

11.《日本的室内环境设计》 1989年"世界建筑"第3期

12. 论文《中国的环境艺术设计》 1989年韩国"设计月刊"英文特刊

13.《环境艺术设计专业教学改革》 1989年"中国艺术教育"

14. 论文《关于当代中国室内设计的思考》 1991年"设计"第3期

15. 论文《小康住宅和室内设计》 1992年"建筑学报"

16. 论文《中国室内装饰发展的新台阶》 1993年"装饰"第1期

17.《中国当代室内设计趋向》 1994年在中国室内装饰战略研讨会上发表，获轻工总会一等奖

18. 论文《地域风土和住宅空间》(日文) 于1995年在名古屋世界室内设计会议(IFI'95NAGOYA)上发表。该文中文版于1996年在"装饰"第2期上发表

19. 主编专业书《环境艺术设计与理论》 1996年由中国建筑出版社出版

20. 主编多媒体电子书(光盘)《室内装饰装修设计》 1998年由中国建工出版社出版

21. 论文《室内"绿色设计"方向》1999年6月在'99北京"世界建筑师大会"上发表

→于日本箱枝←

专业设计成果：

1964年6月在中央工艺美院毕业设计展上展出在四川设计创作的民间起居用竹家具一套

1964年7月——65年5月受奚小彭导师指导承接人民大会堂西藏厅的室内设计、家具设计任务

1964年10月前往西藏考察及向阿沛阿旺晋美和帕帕拉活佛汇报。西藏厅的设计受到周总理的好评，成套轻便沙发成为北京木材厂的保留样式、影响广泛

1965年5月之后在建工部北京工业设计院工作期间参与几内亚大会堂、驻也门使馆等援外项目的室内设计，已竣工

1971年下放湖南长沙省建筑设计院期间，承担长沙湘江大桥桥面设施、栏杆、路灯等项设计，被采用建造

1973年因北京国宾馆设计任务返回北京，承接了北京饭店东楼的室内设计工作。跟随奚小彭先生设计完成了东楼大堂方案设计、客房设计、家具设计等项目，被采用

→
1985年于美国建筑大师莱特设计的落水山庄

→埃及尼罗河←

1974年后调北京市建筑设计院参与援建叙利亚会堂等援外项目的室内设计和总统套房的装修设计，已竣工

1977年被设计院派往毛主席纪念堂现场设计组工作，完成了纪念堂立面装修设计，南北立面匾牌设计，檐间花板图案设计，大门门式设计，汉白玉垂带图案设计等装饰设计以及室内装修设计，均被采用

1978年就读文革之后首届中央工艺美院室内设计专业硕士课程研究生班，在学期间完成的设计有：燕京饭店客房改造设计、翠微饭店室内设计方案和北京国际机场室内陈设艺术设计

1980年设计并完成人民大会堂国宾接见厅、东大厅的室内装饰改造设计。80年竣工

1985年在日本留学期间受到日本著名建筑师清家清邀请参加福冈市林英大厦顶层社长住宅的室内设计、屋顶花园方案设计。87年竣工

1986年8月回国后担任中央工艺美院室内设计系主任期间，主持及参与设计的主要项目有：

1987年深圳金碧酒店室内设计项目(获深圳地区室内设计优秀奖)

1988年主持北京民族文化宫厅堂重新装修室内设计项目

1988年主持昆明抗战胜利堂室内设计(获昆明地区省级优秀奖)

1988年主持山西煤炭博物馆室内设计

1990年主持亚运会公共环境艺术设计，当年实施

1993——94年主持珠海金怡酒店室内外环境设计艺术，94年竣工(获第一届中国室内设计大赛金奖)

1994年主持西安韩城银河宾馆大厦室内设计，已竣工

1994——95年主持珠海宝胜园酒家室内外环境设计，95年竣工

(获中国当代环境艺术设计大奖、第一届中国室内设计大赛金奖)

1995年参加北京西单购物中心室内设计，已实施

1995年主持瑞丽新世纪宾馆室内设计，已竣工

1995——97年主持新加坡中国银行大厦扩建工程室内设计，已竣工

(获亚太经济博览会设计金奖)

1996年参加工商银行泰安分行培训中心室内设计，已竣工

1996年主持中国科学院贵宾接待室陈设艺术品及室内设计，已竣工

1996年参加北京中国远洋运输总公司办公楼室内设计，已竣工

1996——98年主持工商银行山东省分行银工大厦室内外环境设计，已竣工(获99鲁

→出访日本长野县冈谷市←

→ 与原中央工艺美术学院院长常沙娜一同访问
日本于东京上野公园

班奖)

1997 年主持杭州金溪山庄室内外环境设计，已竣工

1998 年参加军委办公大楼室内方案设计

1998 年主持昆明新纪元大酒店室内设计，已竣工

1998 年——99 年主持北京国际机场新航站楼贵宾区室内设计，已竣工
(获 99 年北京市优秀建筑装饰奖)

1998 年——99 年主持北京市政府外事接待厅室内设计及施工，已竣工
(获 99 年北京市优秀建筑装饰奖)

1998 年——99 年主持天津天信国际金融大厦室内设计，现已竣工

1999 年主持烟台金都大厦室内外环境设计，现已竣工

1999 年主持北京通惠家园景观环境艺术设计

2000 年主持珠海海天花园室内外环境设计

专业教学成果:

1988 年 8 月至今，组织环艺系教学工作及担任大本和研究生教学课程，已向社会输
送14届本科毕业生，培养12名研究生获得硕士学位，在读1名博士学位研究生，2000 年
招收博士学位研究生 3 名

→ 1985 年于美国建筑大师莱特设计的住宅前

1988 年至今组织环艺系 16 届半年期成教培训班学习至毕业，学员 900 余人

获奖励情况:

1997 年获国家人事部 "有突出贡献中青年科学技术专家" 称号

1997 年获国家教育部、人事部 "全国优秀留学回国人员" 称号

1992 年获 "北京市三八红旗手" 称号

1993 年获 "北京市优秀教师" 称号

1989 年获中央工艺美术学院 "优秀教师" 称号

1992 年获中央工艺美术学院 "优秀教师" 称号

1997 年获中央工艺美术学院 "优秀教师" 称号

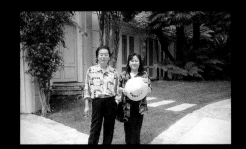

→ 在丁绍光家中 ←

▶ 陈六汀

男，1961 年 10 月生于重庆市。1982 年毕业于西南师范大学美术系获文学学士，留校任教

1990 年毕业于中央工艺美术学院环境艺术系，获硕士学位

1990 年至 1998 年 7 月任西南师范大学美术学院副教授，教授

1998 年 9 月入清华大学美术学院环境艺术系攻读博士学位

出版有《陈六汀室内设计表现图集》等三部专著，发表论文、译文、设计作品、绘画作品 50 余件，并有多项室内外环境艺术设计项目。

张绮曼环境艺术设计　　　张绮曼环境艺术设计　　　张绮曼环境艺术设计　　　张绮曼环境艺术设计

图书在版编目(CIP)数据

张绮曼环境艺术设计／张绮曼编著

——长春: 吉林美术出版社,2002.1

(中国当代著名设计师学术丛书／杭　间,张晓凌主编)

ISBN 7-5386-1241-6

Ⅰ.张… Ⅱ.张… Ⅲ.建筑设计: 环境设计－作品集－中国－现代 Ⅳ.TU206

中国版本图书馆 CIP 数据核字(2001)第 091861 号

中国当代著名设计师学术丛书

主编

杭　间　张晓凌

张绮曼环境艺术设计

编著

陈六汀

责任编辑

李功一　朱　循

装帧设计

潘映熹　朱　循

出版发行

吉林美术出版社

地址＝130021 长春市人民大街 124 号

电话＝0431-5637183

印刷

深圳华新彩印制版有限公司

地址＝518029 深圳市八卦岭工业区 615 栋 7-8 层

电话＝0755-2428168 2409765

制版

长春吉美雅昌彩色制版有限公司

地址＝130021 长春市人民大街 124 号

电话＝0431-5637197

版次／二○○二年一月第一版第一次印刷

开本／大 16 开

印张／7.25 印张

印数／1-4000 册

书号／ISBN 7-5386-1241-6/J·948

定价／56.00 元